朵云真赏苑·名画抉微

陆俨少山水

本社 编

上海书画出版社

前　言

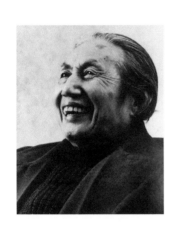

陆俨少（1909-1993），上海嘉定人，学名同祖，又名砥，后改名骥，以字行，号宛若，别署敧嵼道人、甘为虞，室名万安草堂、敧嵼楼、穆如馆、就新居、自爱庐、晚晴轩，为近现代著名山水画家。1956年起任上海中国画院画师，后应潘天寿之邀在浙江美术学院兼职教授山水画，1980年任浙江美术学院教授。后历任中国画研究院院务委员、浙江画院院长、上海美术家协会理事、上海市文史研究馆馆员。著有《山水画刍议》《俨少自叙》等。

20世纪20年代，由王同愈介绍拜冯超然为师学画，并得识吴湖帆。早年由四王入手，后上溯宋元诸家，尤得力于石涛、董其昌、唐寅、王蒙、郭熙，早年画风缜密娟秀，灵气显露。中年后广游自然山水，尤其是曾乘木筏沿长江顺流东下，历时月余，得以饱览三峡山形水势，得山川神气。归后写满山林木及峡江险水，注重研求笔墨点线，章法追求奇崛新奇，将传统画法融于新意，自创"勾云""勾水""墨块""留白"等技法，曾自评"长线回环，离合聚散，每多新意"。晚年笔墨趋于简率老辣，粗疏漫溢，古拙奇峭。

陆俨少对传统山水画的笔墨、章法皆研究极深。笔墨上他注重研求、锤炼线条质感。在《山水画刍议》中，他强调山水画用笔要圆、要毛、要沉着而痛快，要能杀笔入纸；用墨要光润明净，不结不腻而有层次。他的章法变化甚多，往往能突破古人程式而自出新意。结构上注重虚实相生、轻重相间、强调节奏感、小幅册页、手卷、扇面尤其精彩。除了传统技法之外，他又创造新法以表现现实生活，如为表现峡江险水，而创"勾水"之法，甚至画有旋涡；为表现植被覆盖的山峦，以大小不同的点子表现满山林木，又以"勾云""墨块""留白"等技法，表现云气往来，变化多端，皆为古人所无。这与他早中年时寓居重庆，又四处游历的经历密切相关。

我们选取了陆俨少中年全盛期的山水画作，并作局部的放大，使读者在欣赏整幅作品全貌的同时，又能对他用笔用墨，以及设色的细节加以研习。

目　录

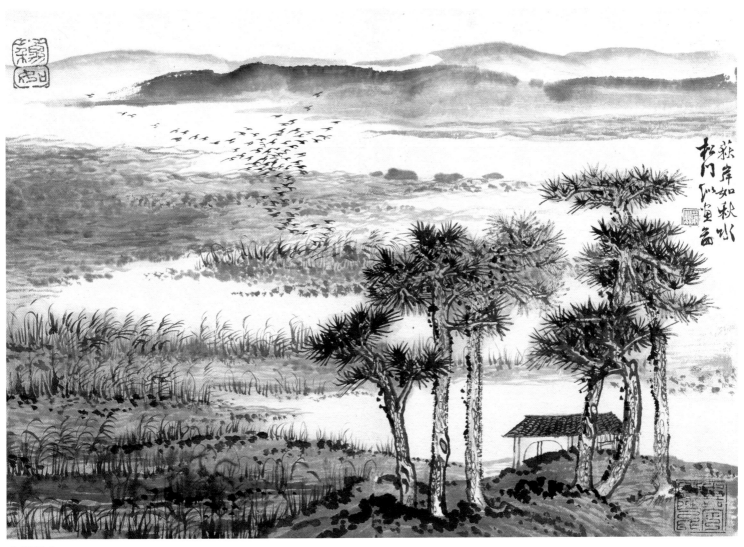

荻岸秋水

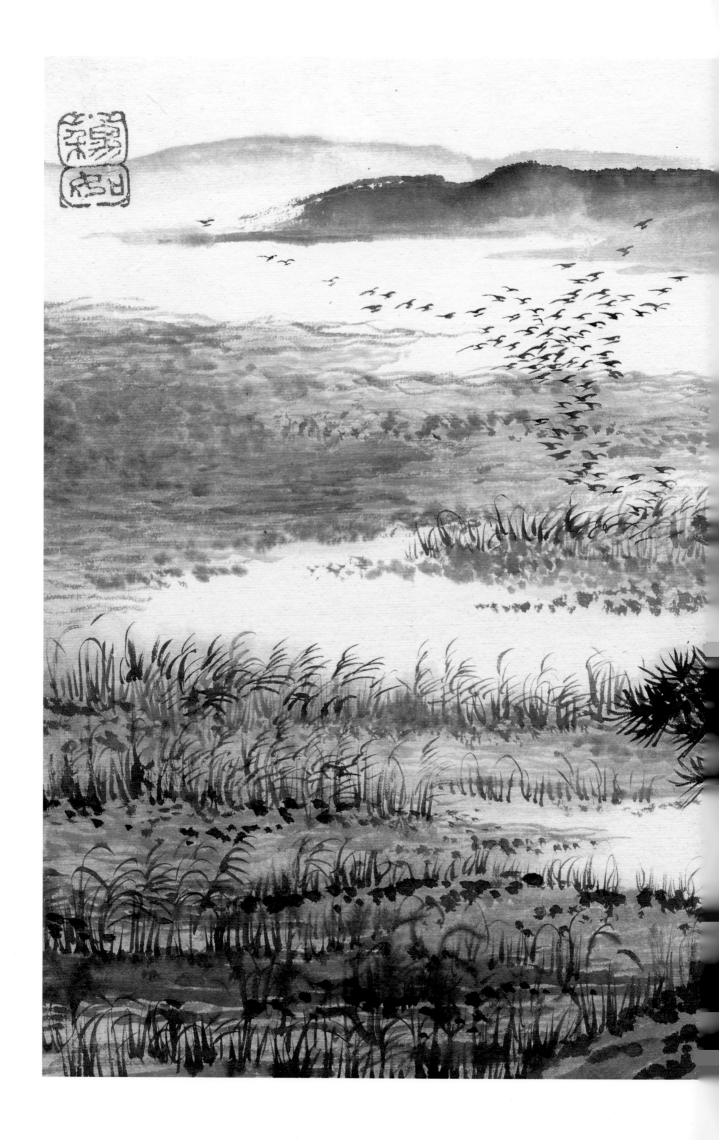

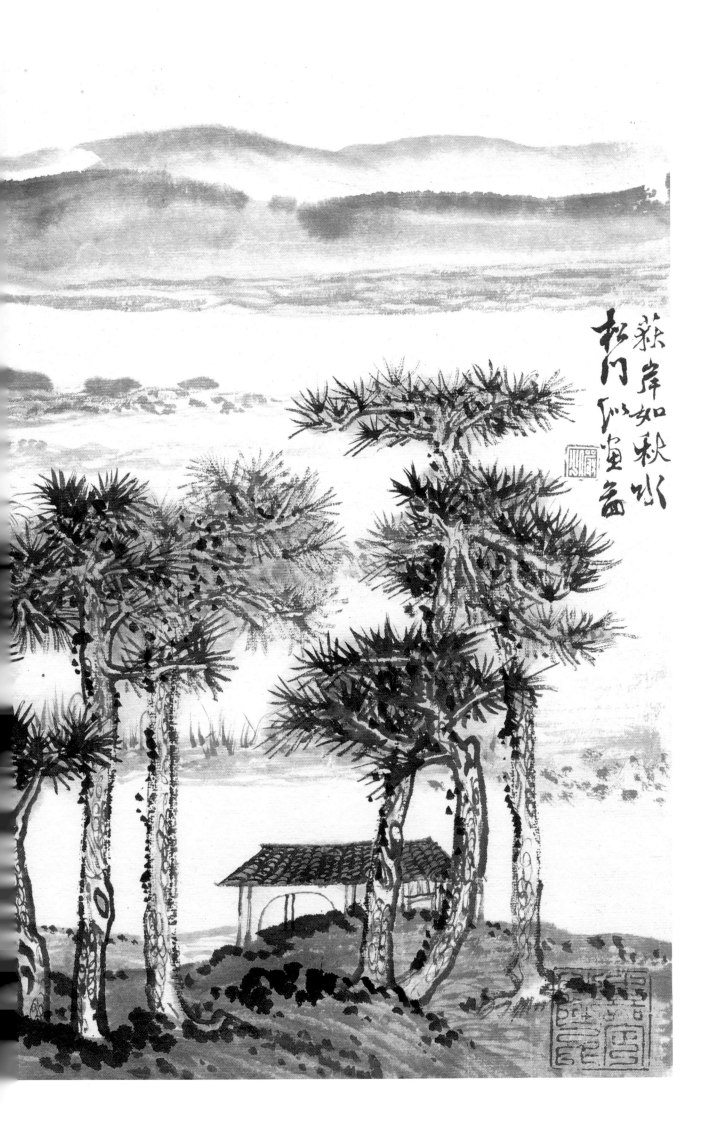

荻岸如秋水
松門以畫為

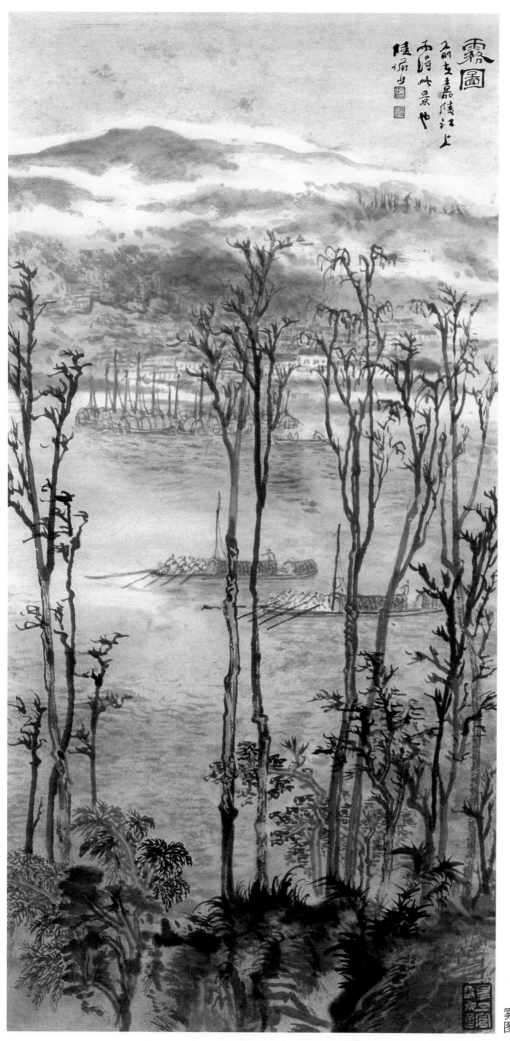

雾图

此图为陆俨少所绘《风》《雨》《云》《雾》四图中的一幅，他将倪瓒枯树法与重庆嘉陵江畔的景色相结合，展现了精致的笔法和浓厚的生活气息。

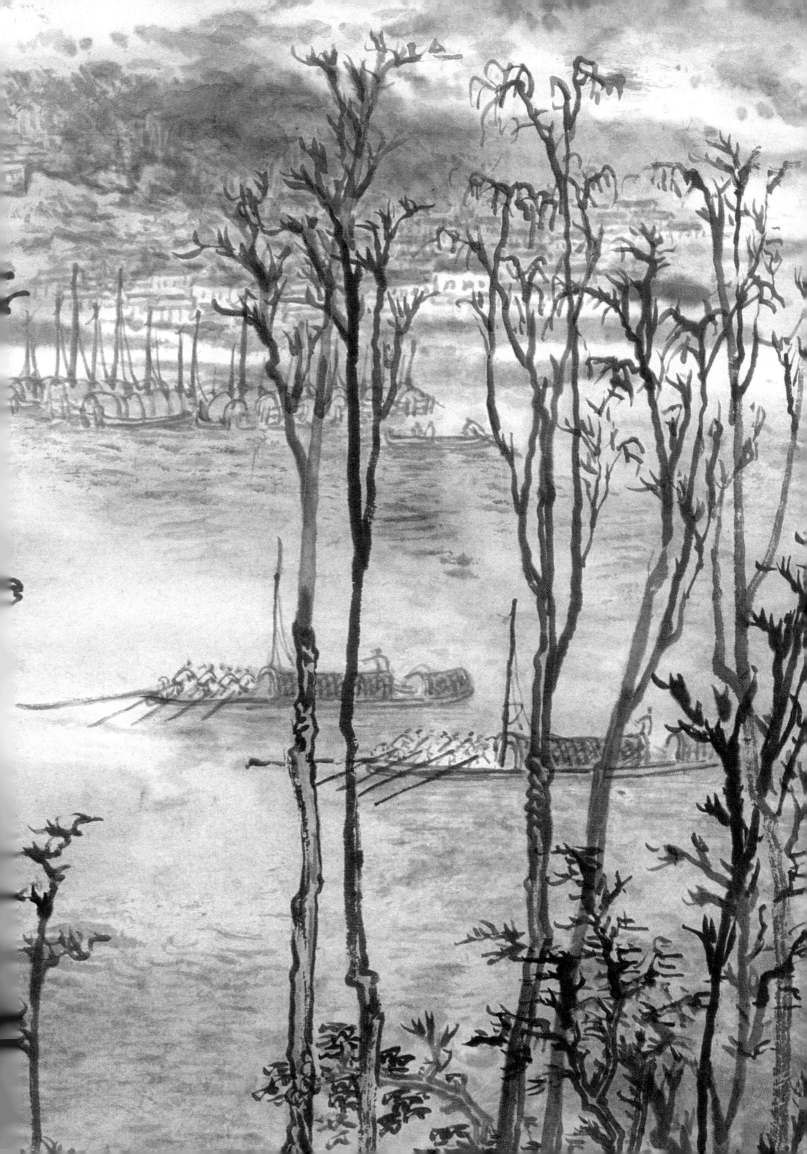

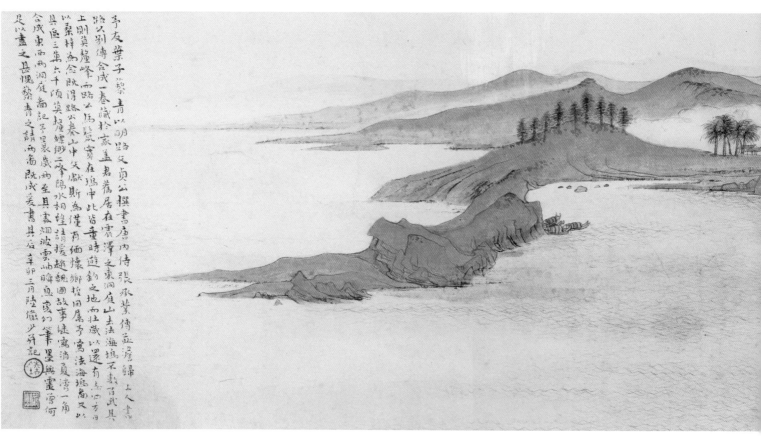

予友榮子榮青以明路文貞公撰書唐內侍張承業傳並屬歸上人書
路之別傳合成一卷藏於家蓋君舊居在霅澤之東洞庭山去海埴不數百武其
上則莫釐峰而路公馬鬣實在鵐中此皆童時遊釣之地而壯歲以還有志四方日
以鑿枰為余既得路公春山中失獻斯為僅有緬懷鄉梓因屬予寫法海埴畫又以
具邑三萬六千頃莫釐縹緲二峰隱水相望請援趙飄飄故事徒寫消真灣一角
合成東西兩洞庭畫記至其素烟波雲岫晴真意幻業墨典靈原何
足以盡之甚愧榮青之請兩為既成爰書其后辛卯三月陸儼少弇記

洞庭山色图

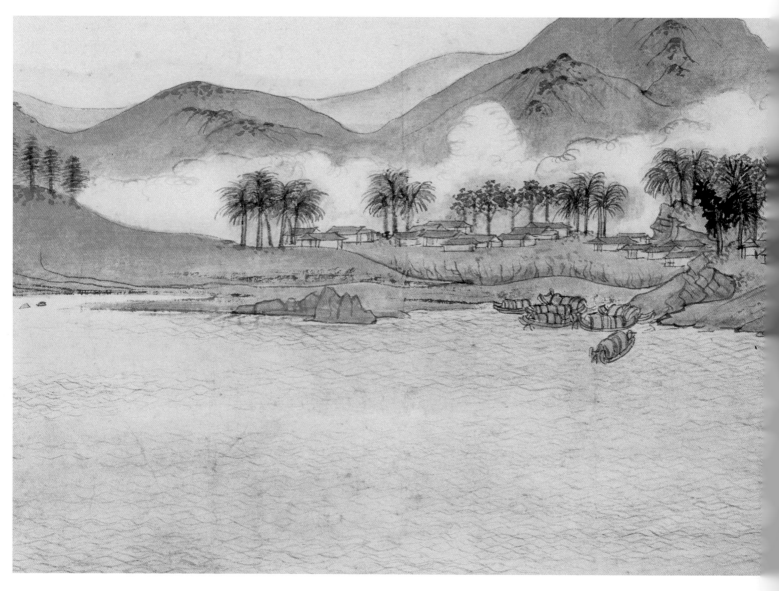

10

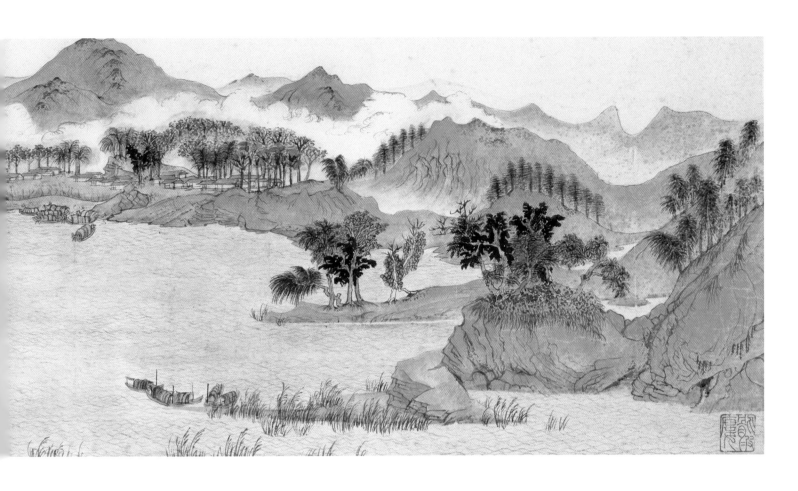

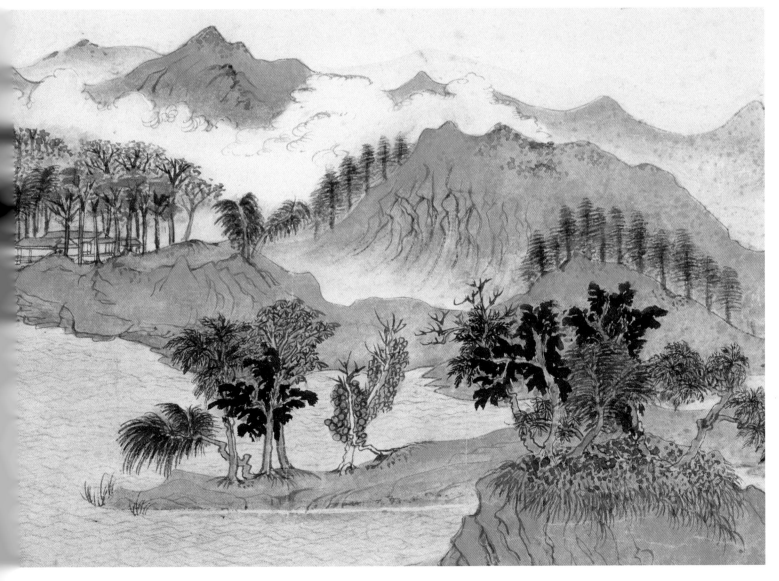

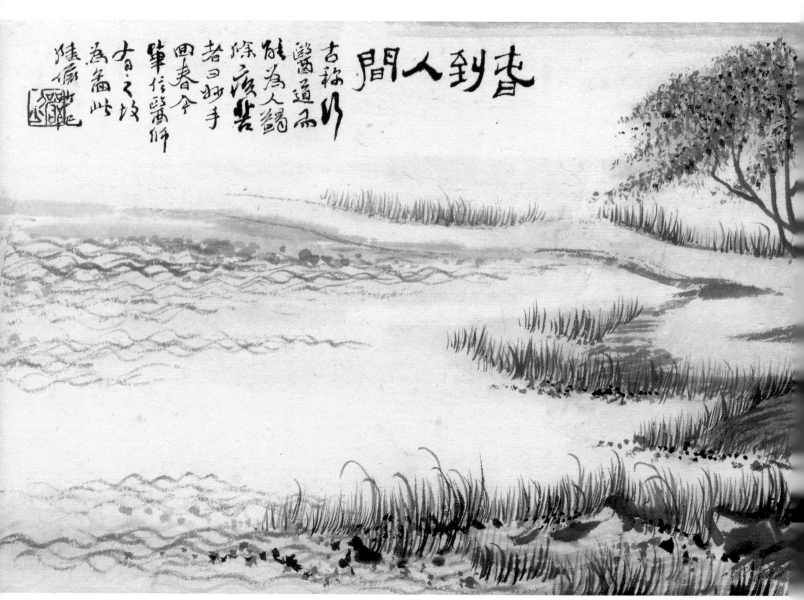

春到人间

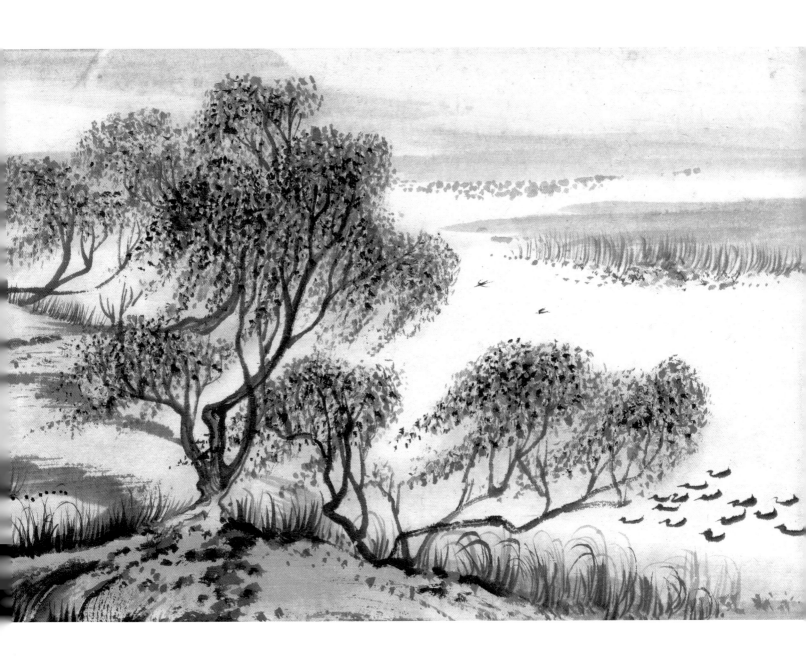

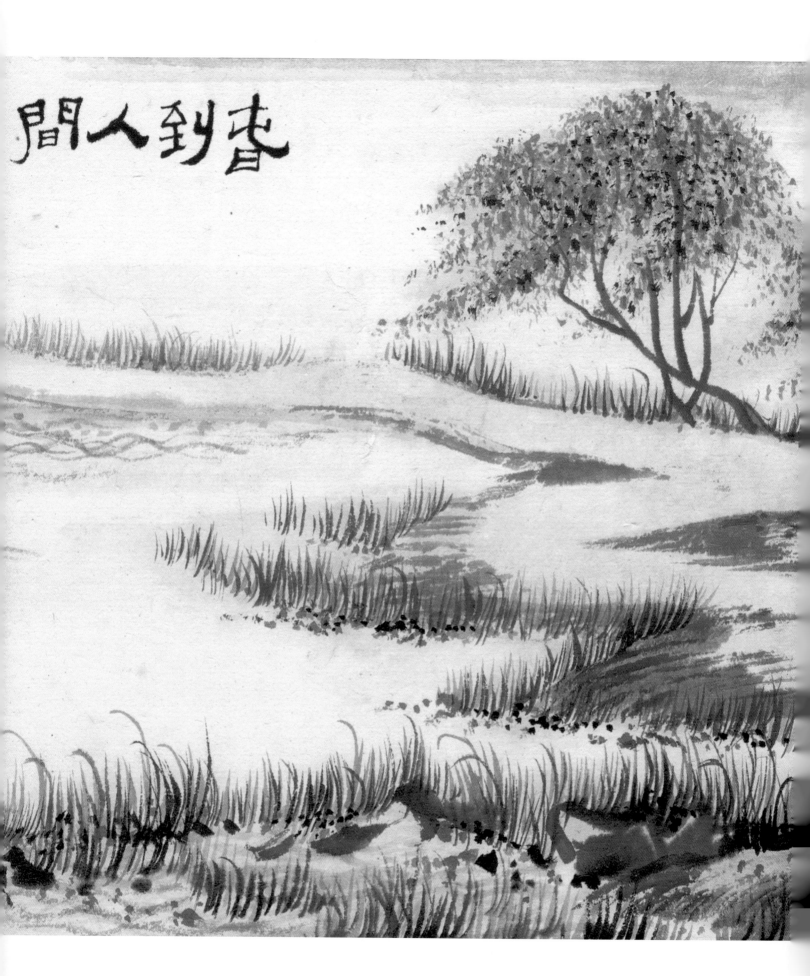

間人到杳

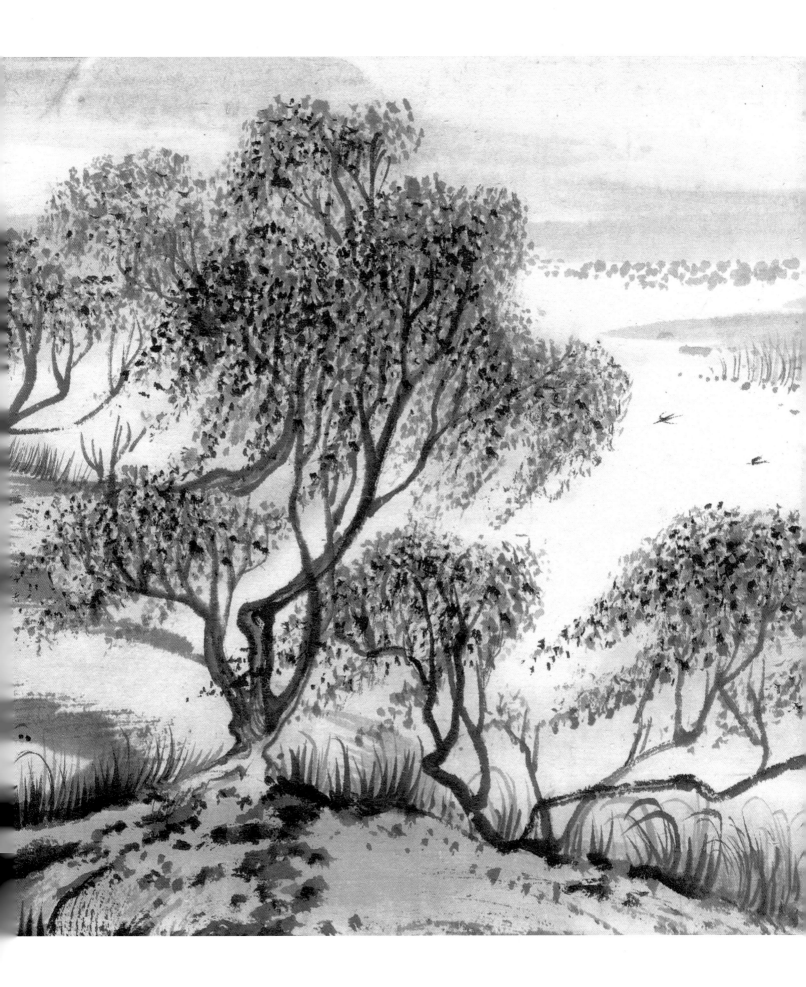

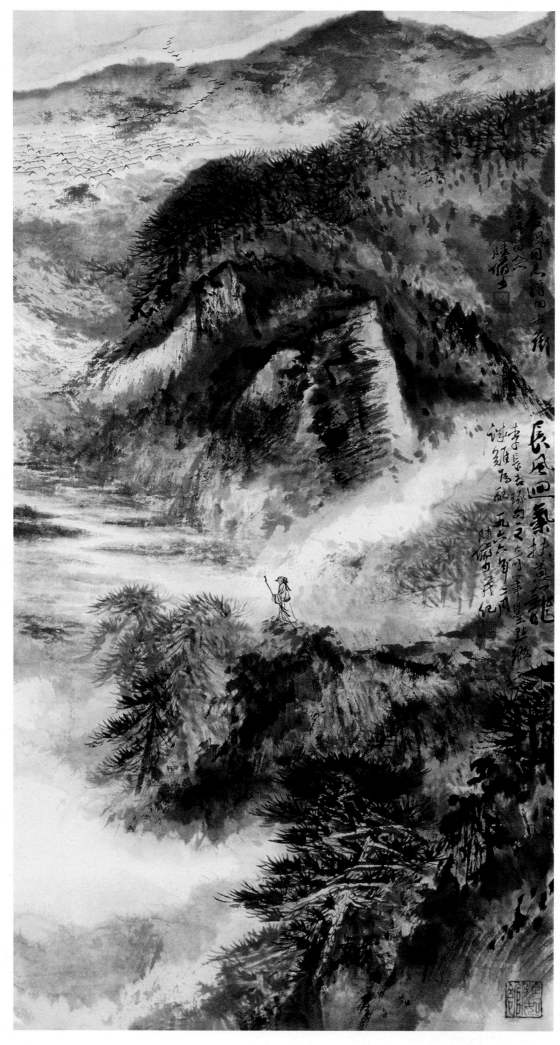

长风回气扶葱笼

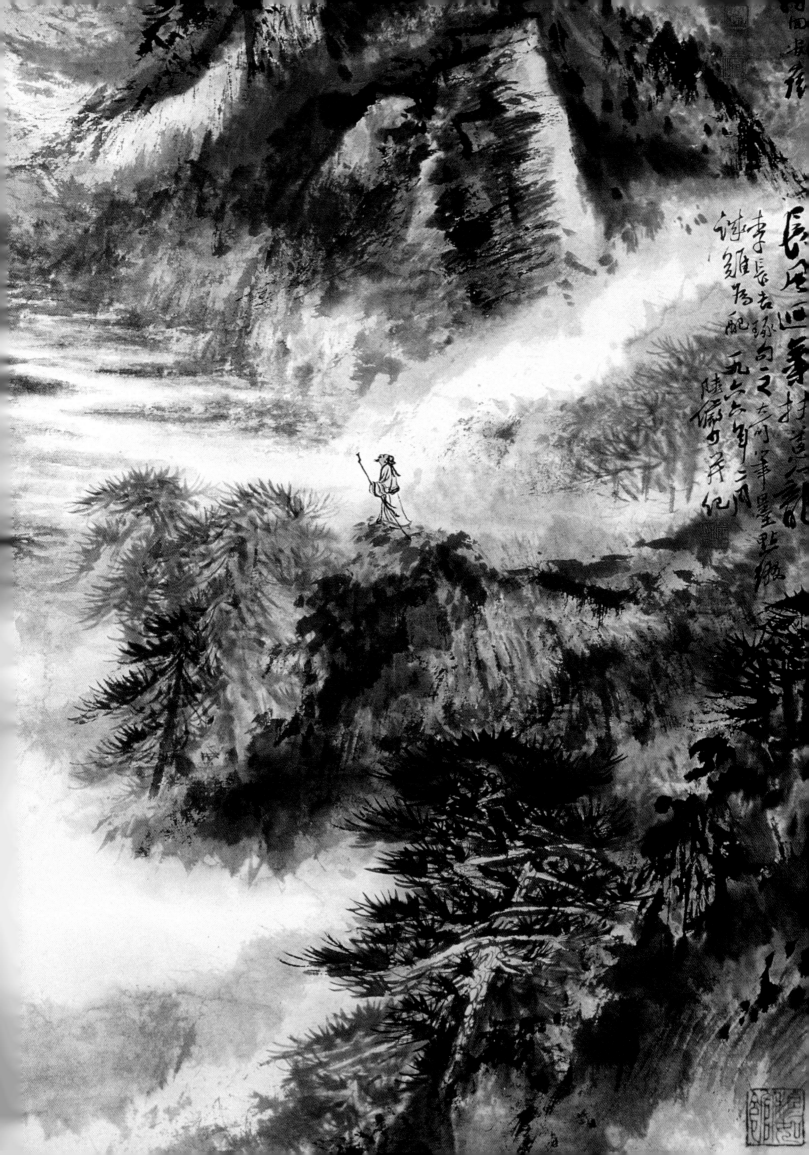

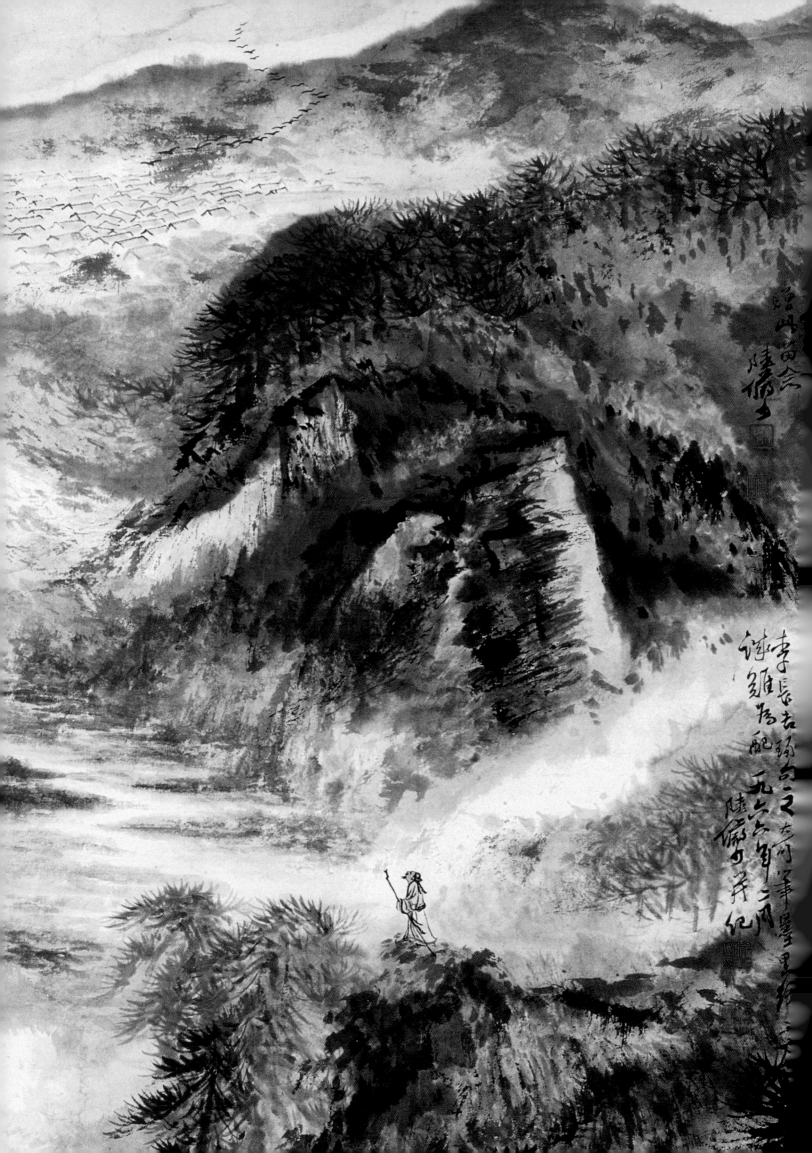

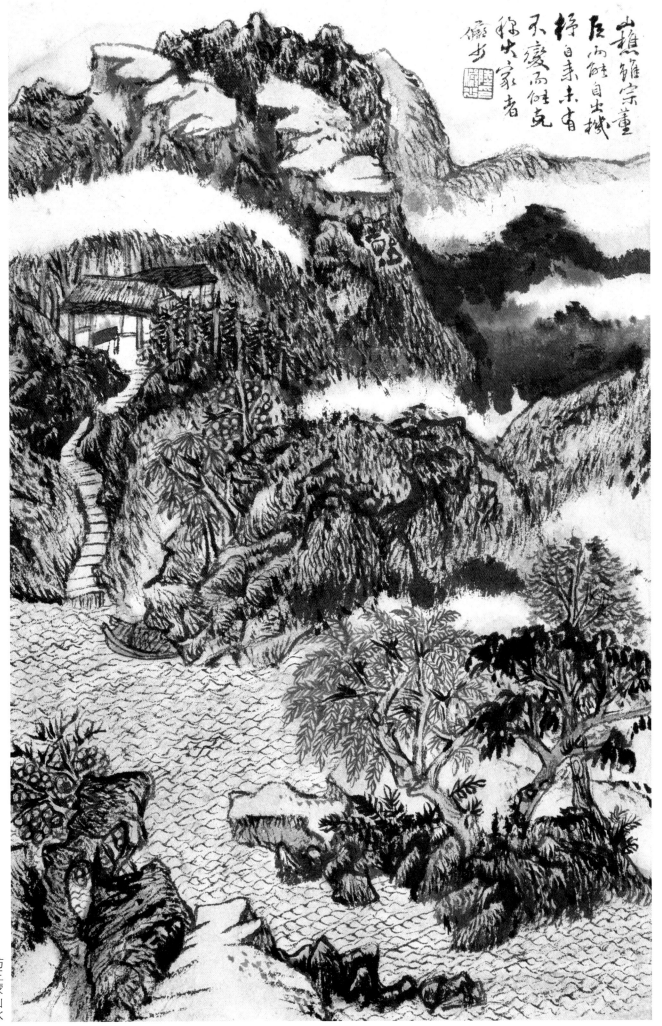

山樵雛宗董
巨而雛自出機
杼自來未有
不襲而雛克
稱大家者
儞步

仿王蒙山水

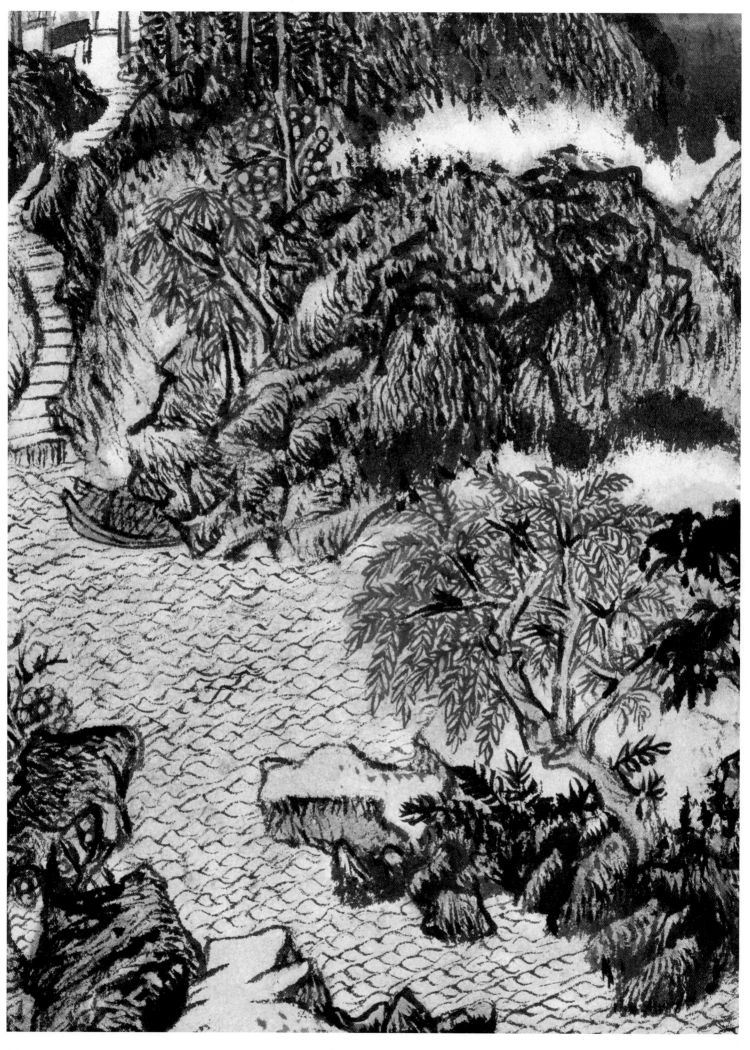

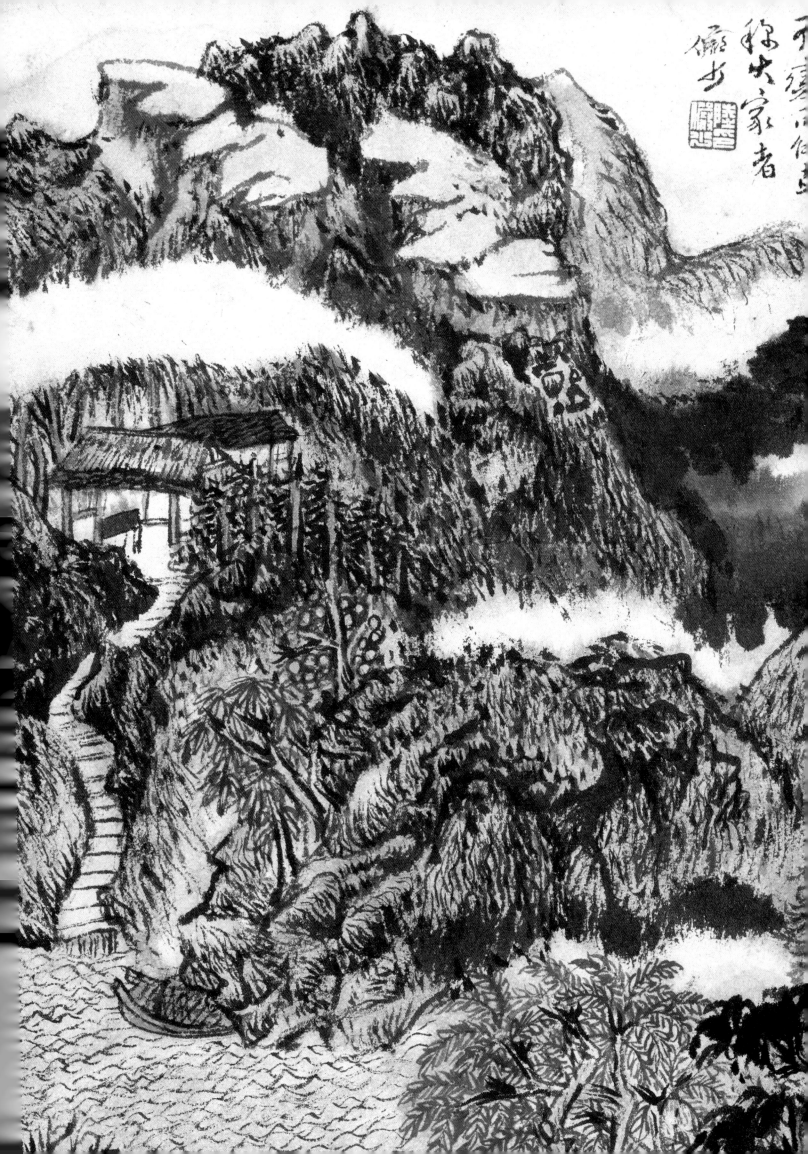

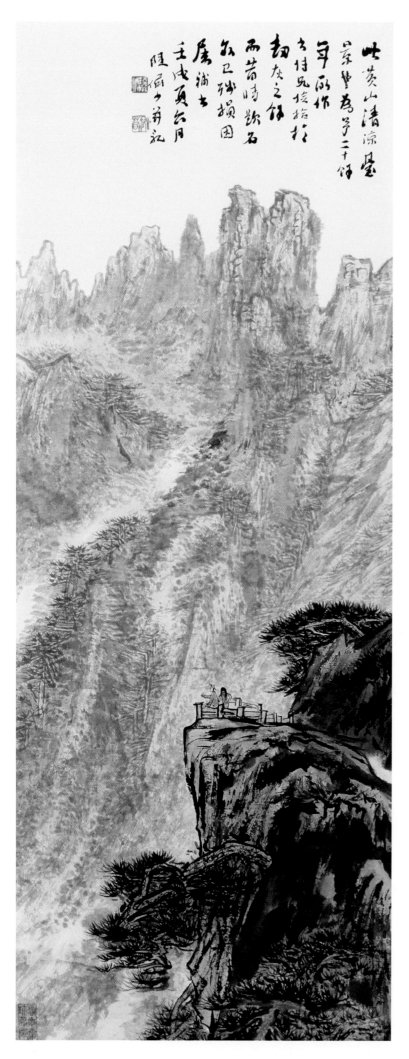

此黄山清凉壁
景曾为学二十余
年所作
玄恃见据扵
却灰之余
而若时欲石
故己残损因
屠淋壬
壬戌夏七月
随俑少苏记

黄山清凉台

　　此图画黄山清凉台，下方绘黄山奇松，上方则是满纸石壁，点景人物立于清凉台上远眺山色。构图、笔法皆打破传统程式。据上方题识可知，此图赠与好友任书博，后因故上半部分及旧题遭到损毁。1982年，任书博请他作了重题，以记述此事。

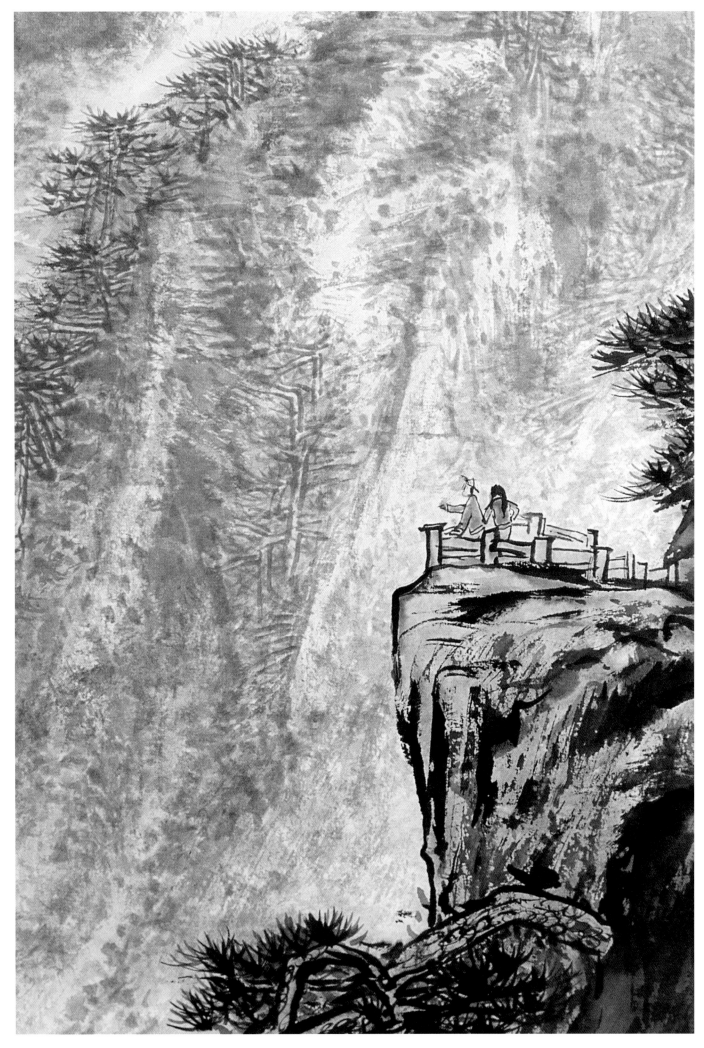

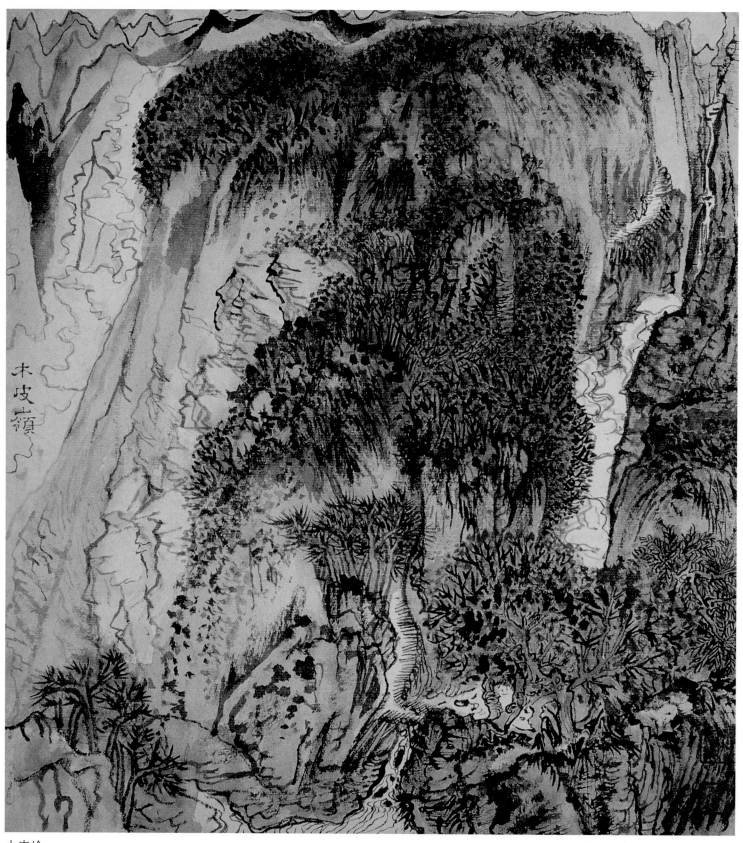

木皮岭

　　此图为《杜少陵诗意图》册中的一开，赠与好友谢稚柳。画面结构繁密，山峦上加以密点以表现葱茏的植被。一条溪流自右上方隐约流出，栈道沿着山势若隐若现。左方的勾云与山石造型相互呼应，显示出他的匠心。

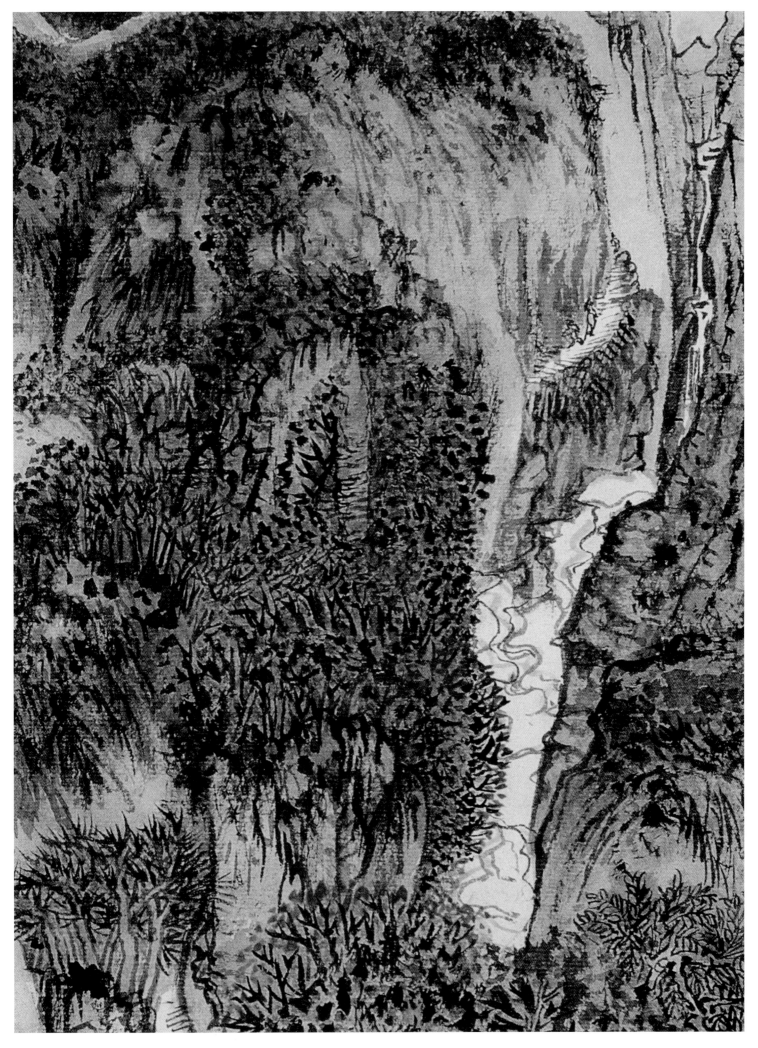

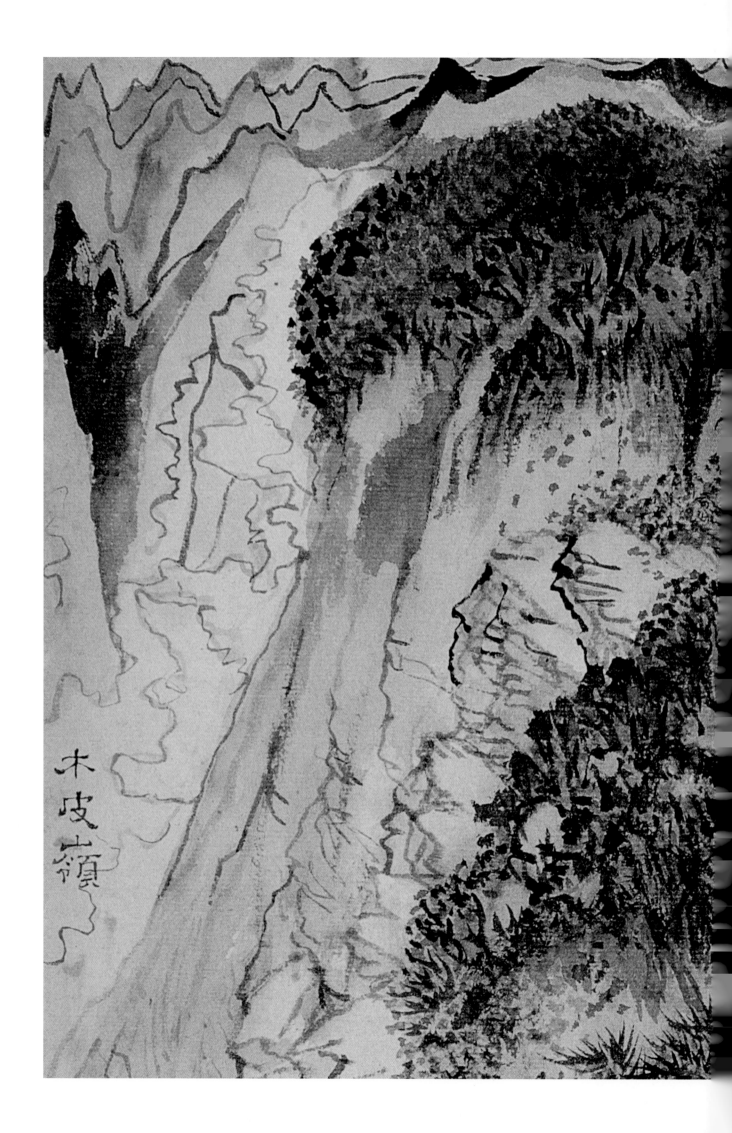

木皮山嶺

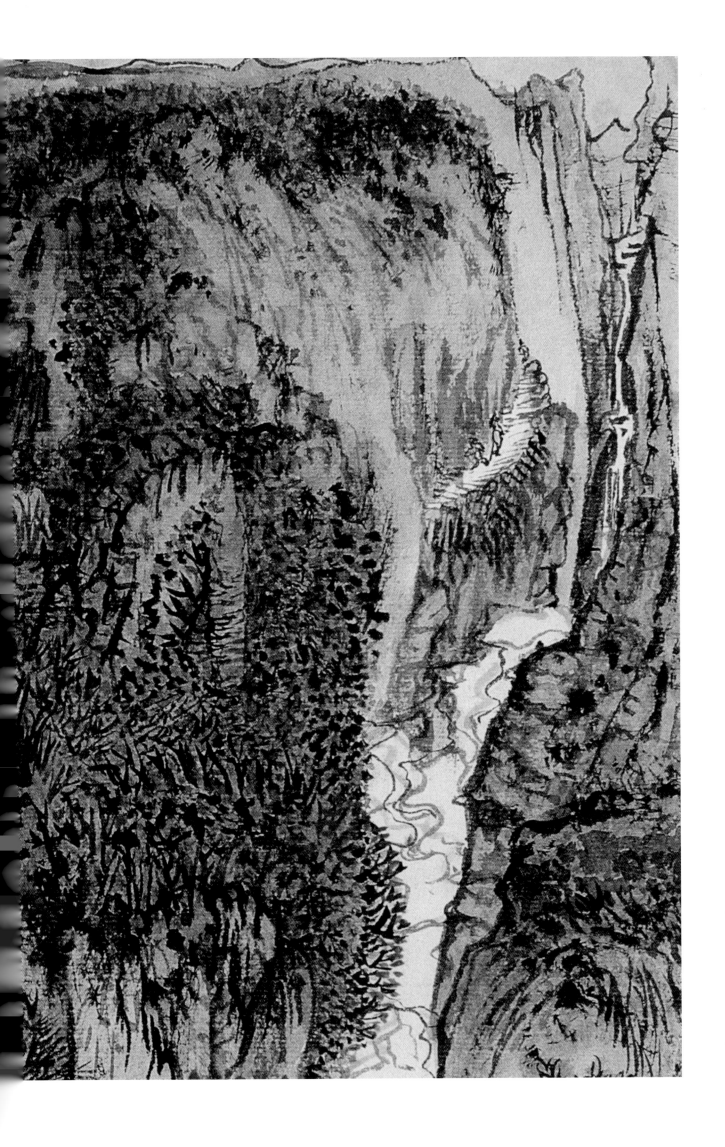

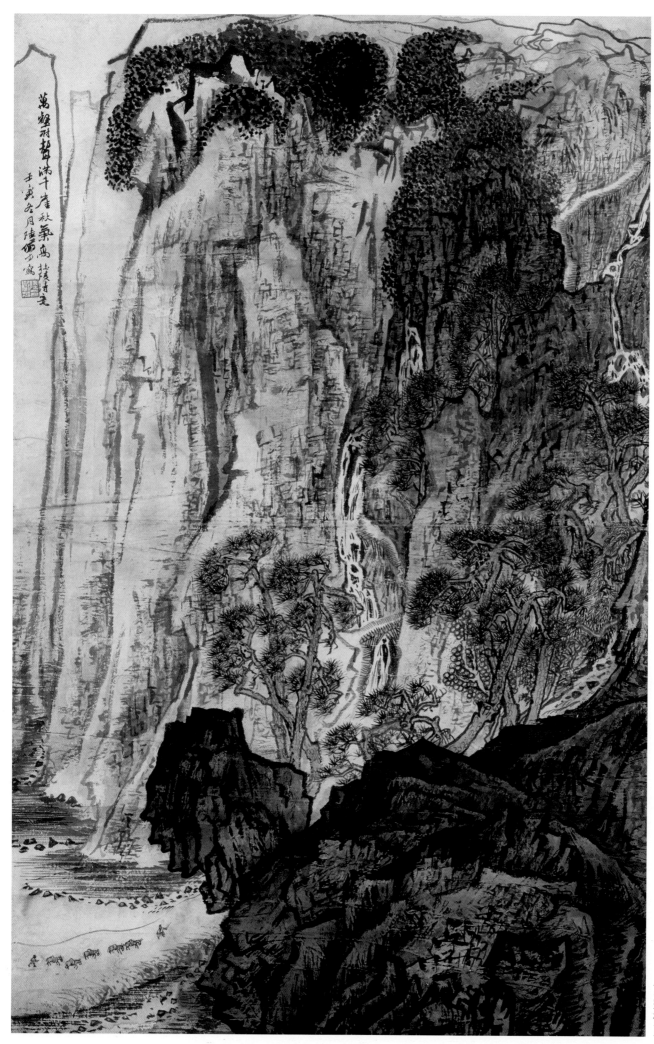

万壑树声

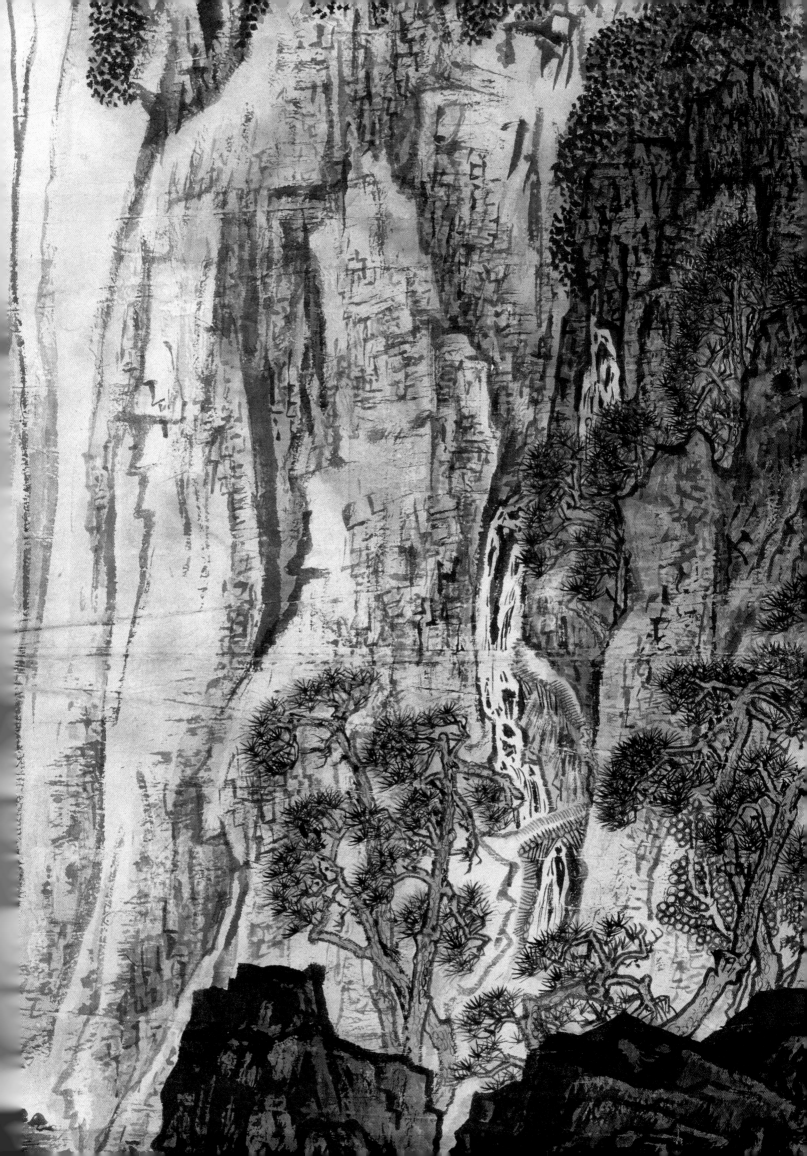

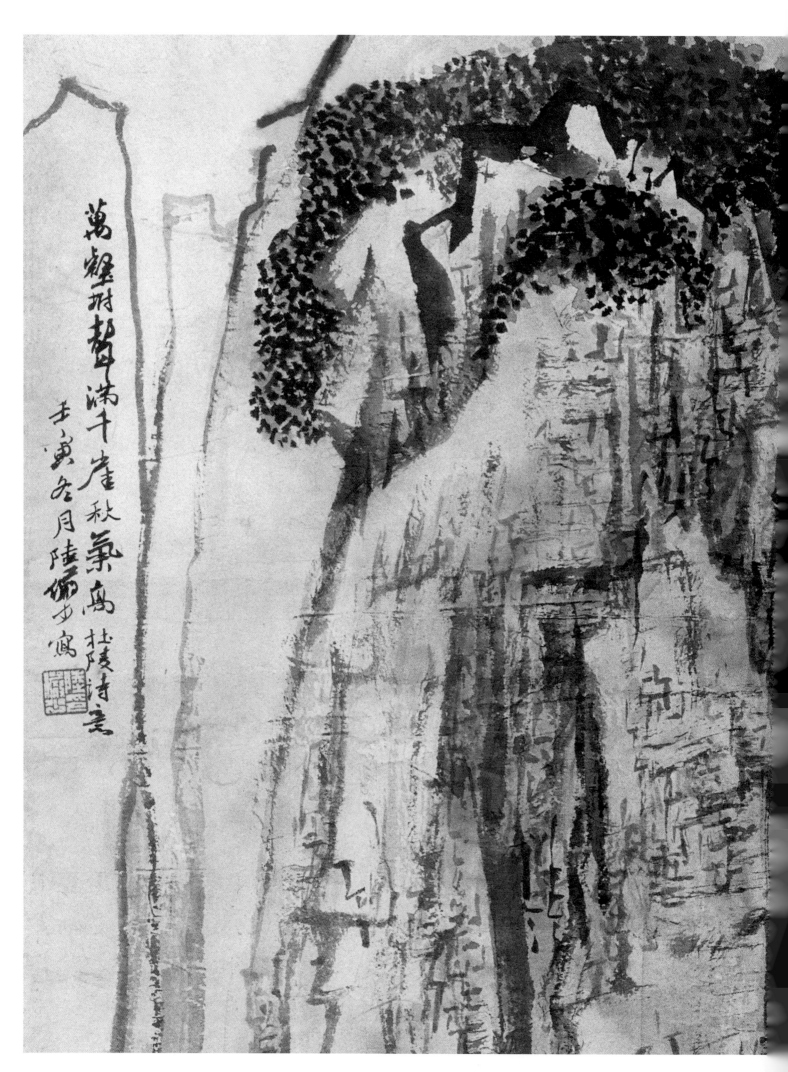

萬壑附聲滿千崖秋
氣高杜陵詩意
壬寅冬月陸儼少寫

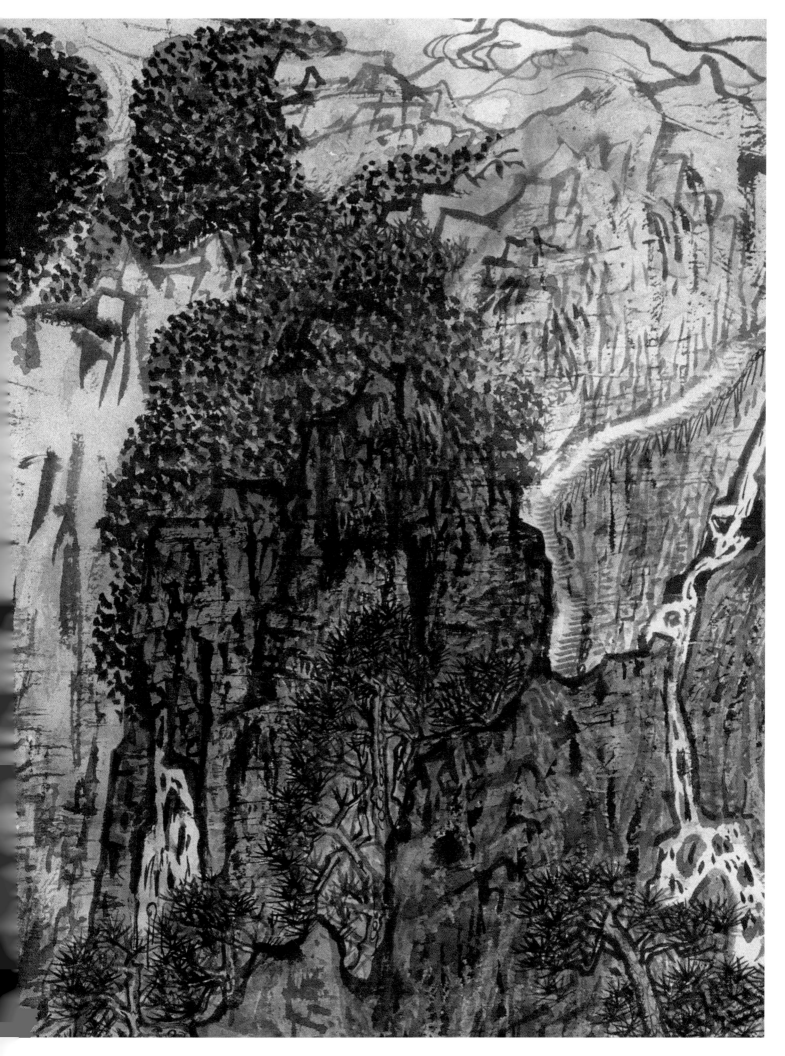

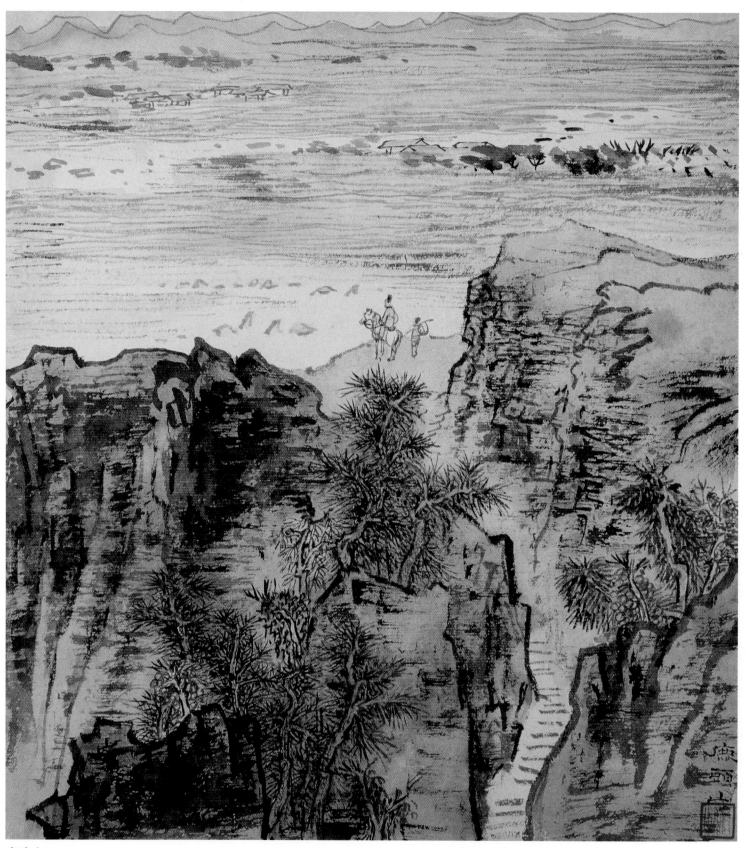

鹿头山

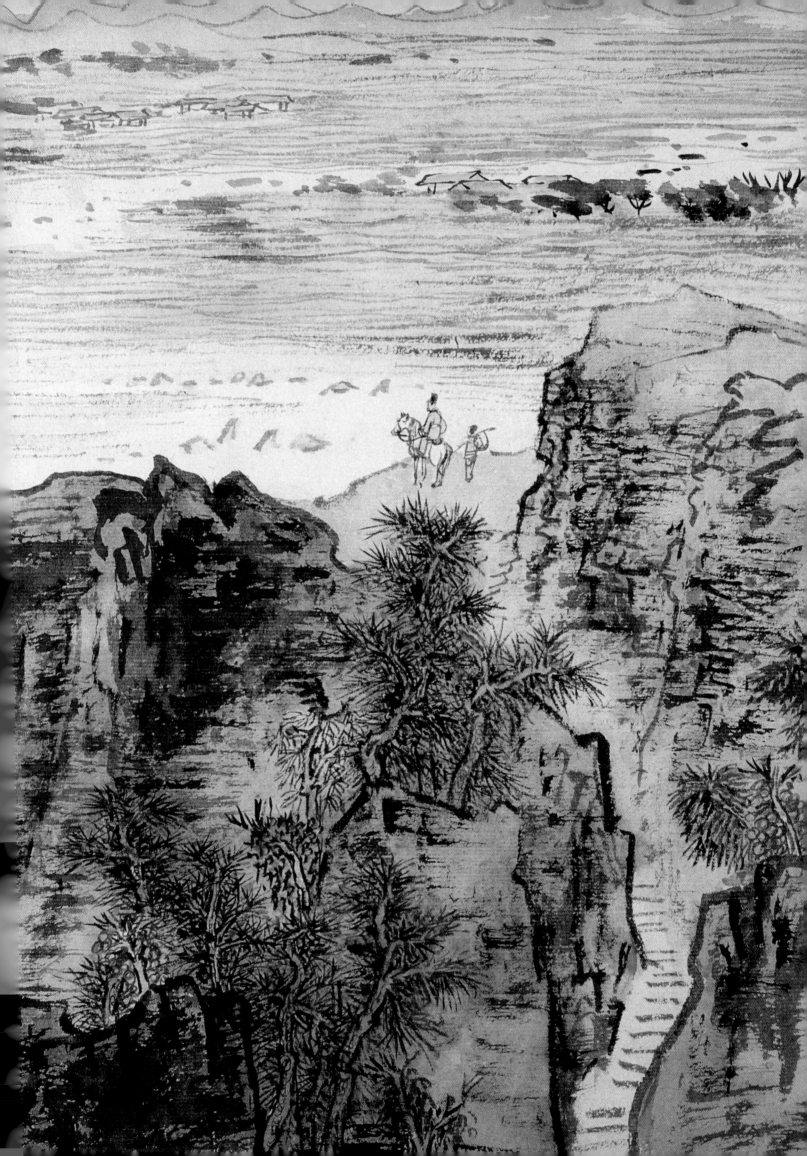

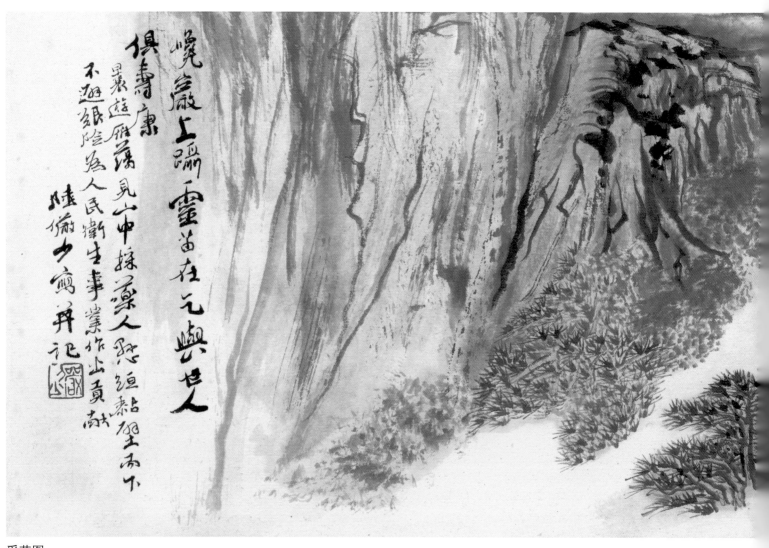

峭巖上蹦一靈苗在元與世人
俱壽康
景遊雁蕩見山中採藥人愁恒惟
不避艰险為人民衛生事業作出貢献
陸儼少寫并記

采药图

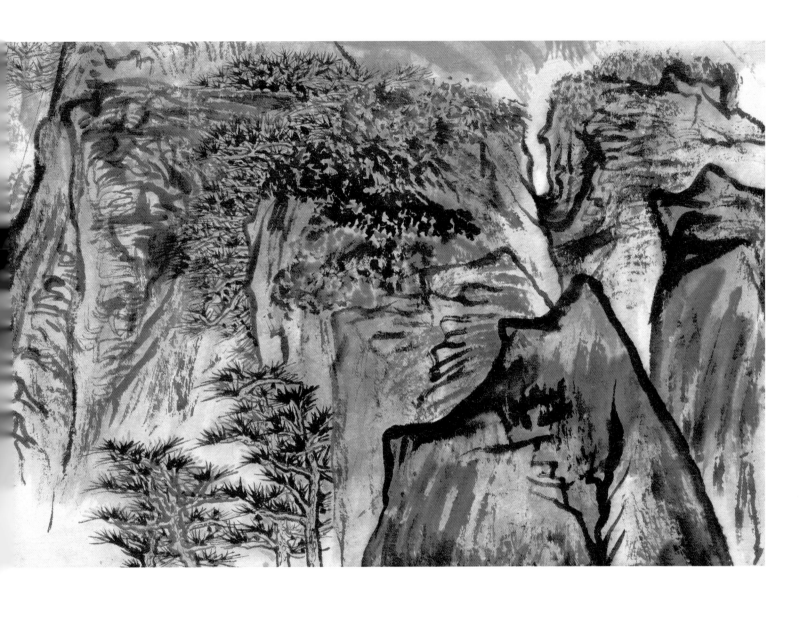

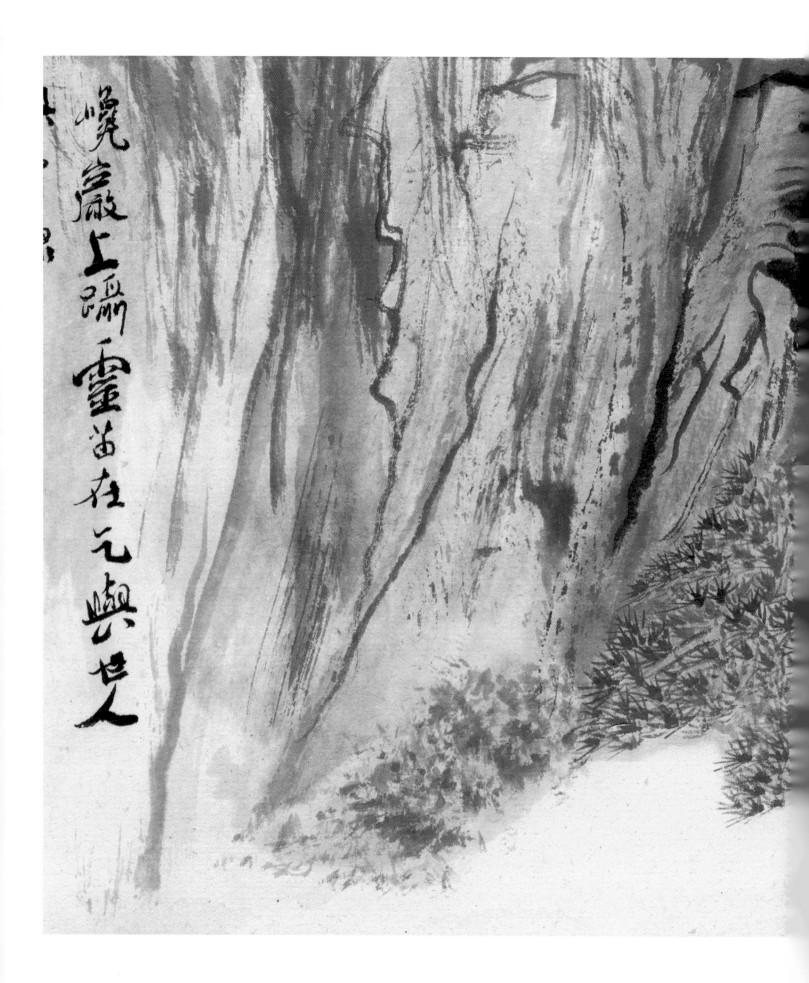

巉巖上蹲一靈苗在兀與世人

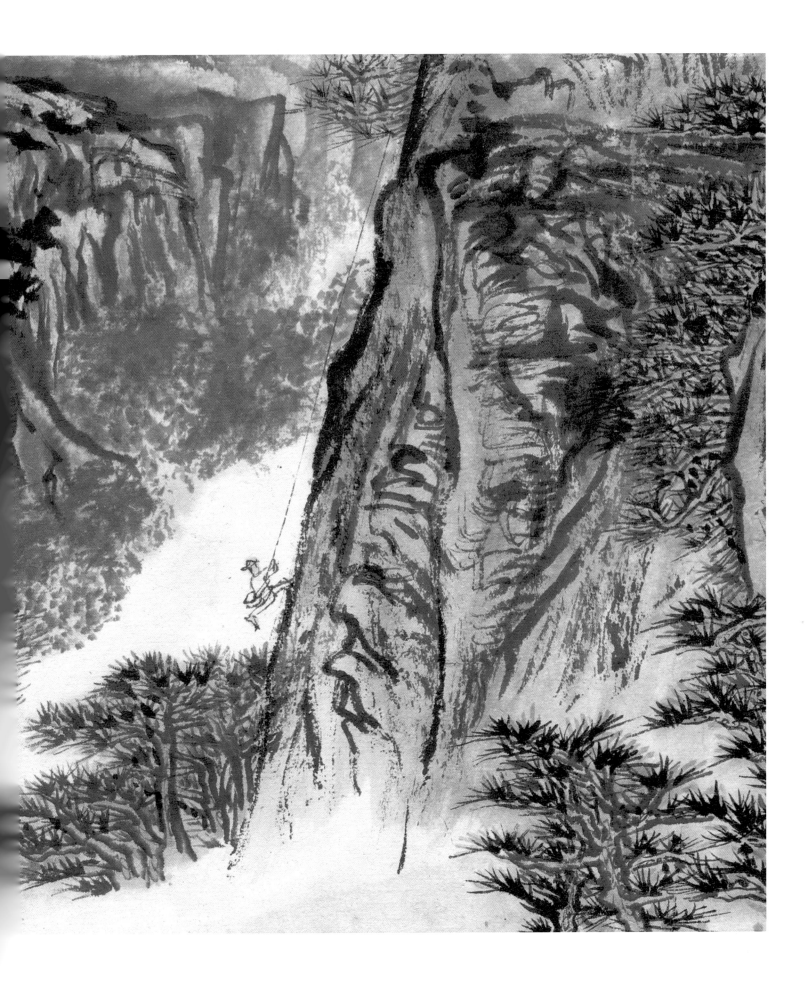

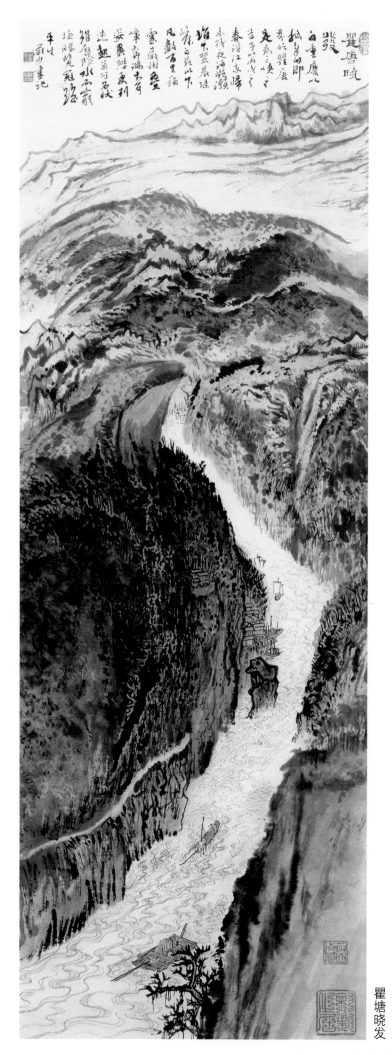

瞿塘晓发

此图绘三峡险水，山峦点皴并用，色墨浑融，又用"勾水法"画长江险水，笔势回环。

此图设色搭配极为巧妙，近处的石壁与对岸的山峦皆为古艳的红色，互相呼应。中景处则以青色过渡，远景又以赭石等暖色收束。点景有舟船、屋舍，尤其是江中有一木筏。陆俨少在《俨少自叙》中曾提起自己乘坐木筏自重庆回沪的经历，可见其感触之深。

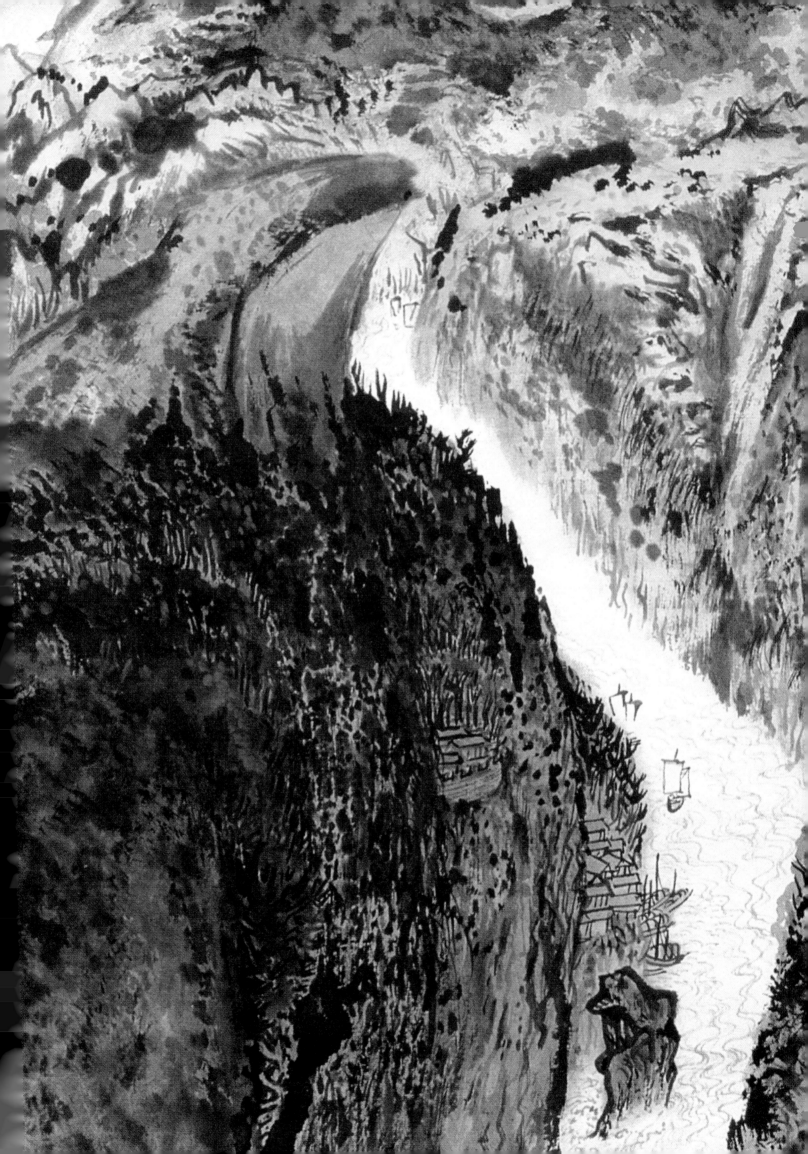

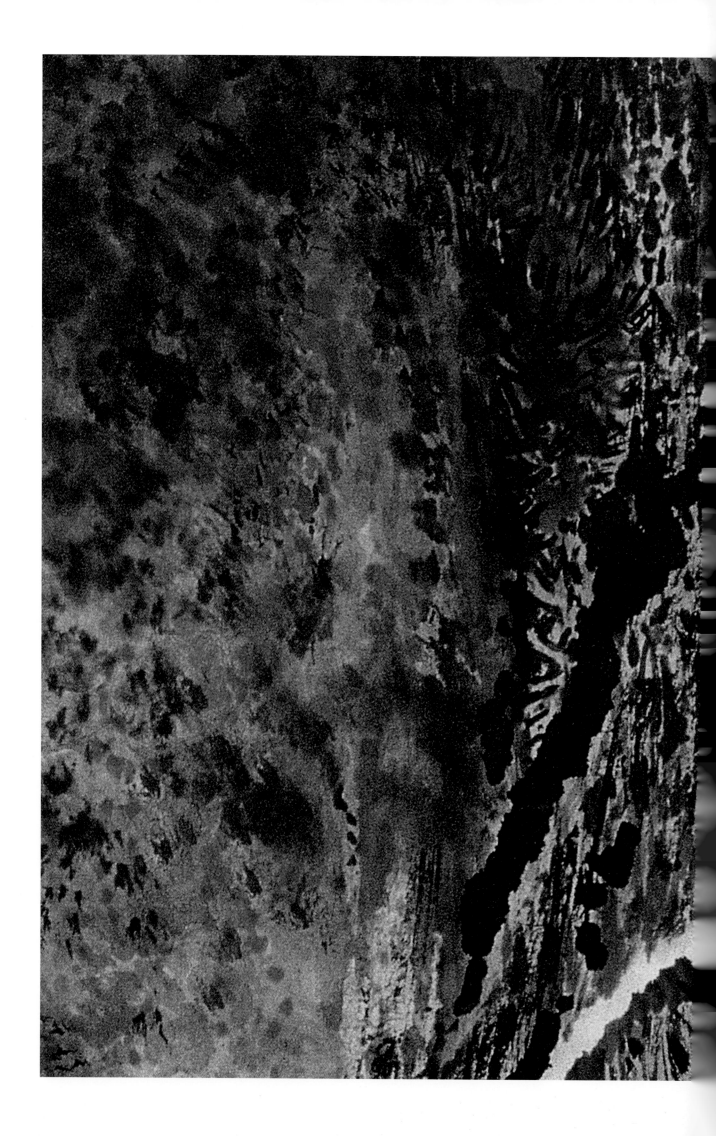

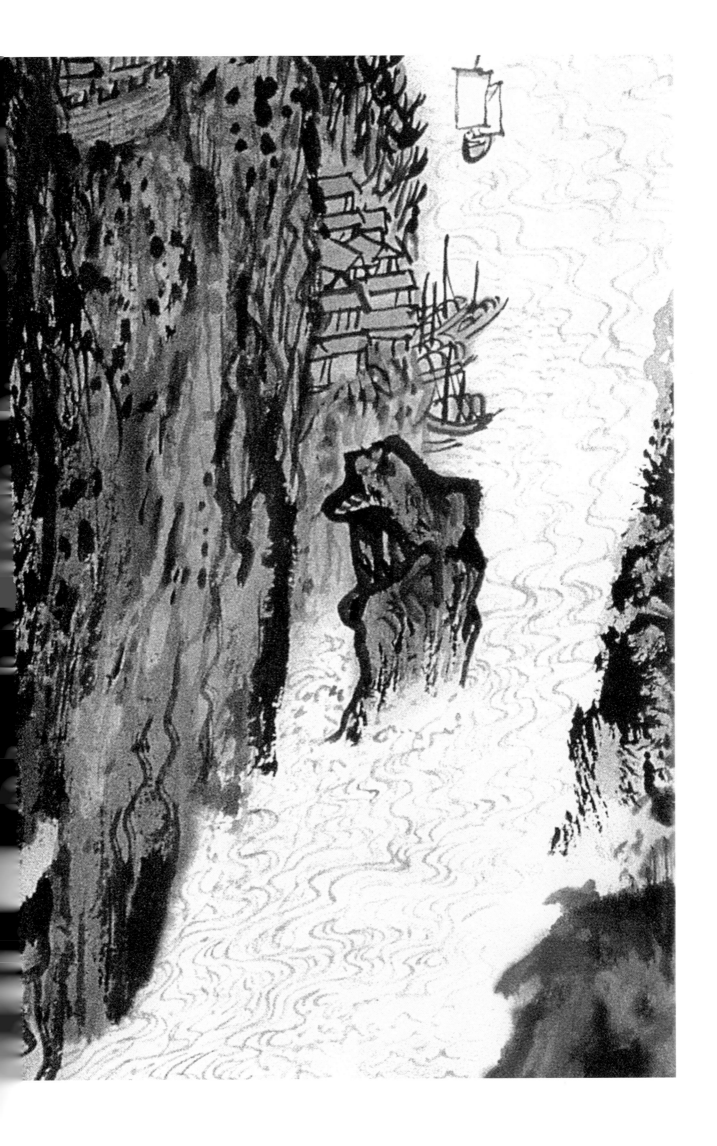

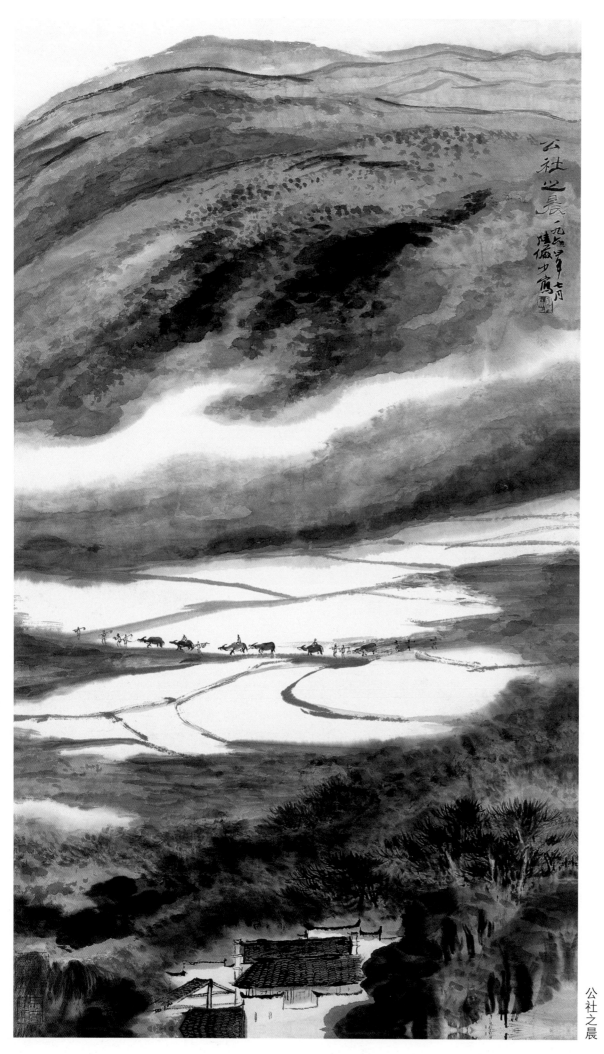

公社之晨

此画作于1964年，这类构图亦画过多幅，以留白法留出云气，又画梯田牧牛，气象清新，一派山中晨景呼之欲出。尤其值得关注的是他的留白法。下方的屋舍、中部的梯田、远处的云气在满纸的青冥山色中留出光亮，耐人寻味。

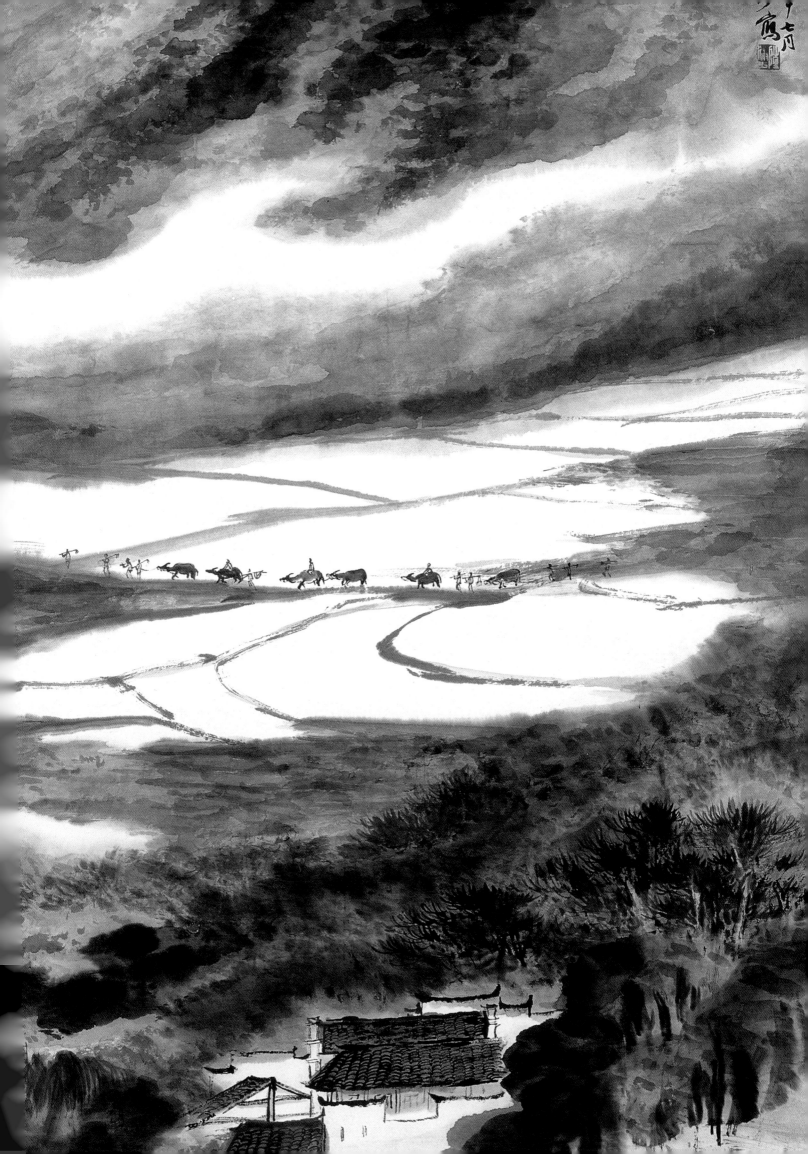

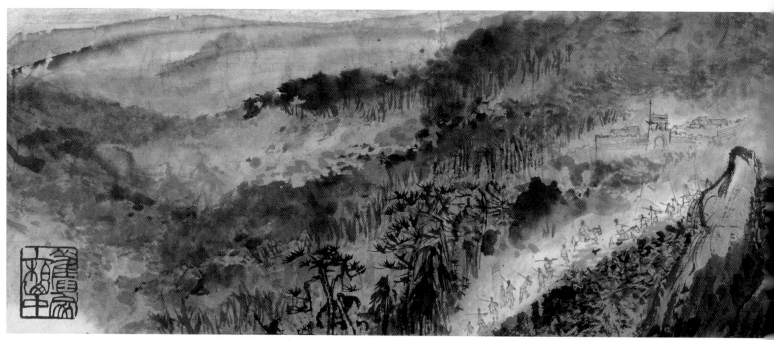

毛主席词意图

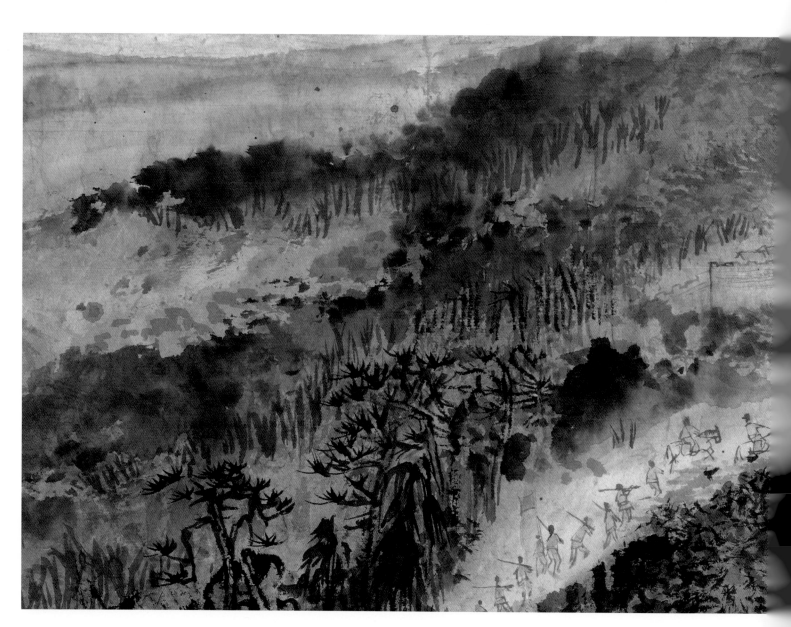

44

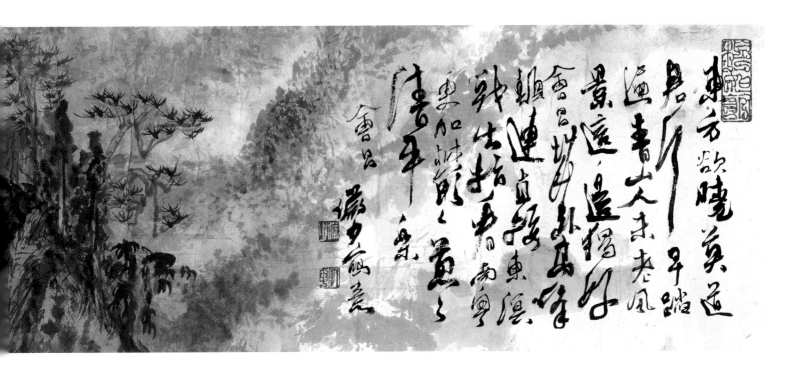

東方欲曉萬道
昌升早踏
邊青山大不老風
景這邊獨好
會昌城外峰
巒連直接東溟
戰士指看南粵
更加欝欝葱葱
踏遍青山人未老風
清平樂
會昌
塘上疯晨

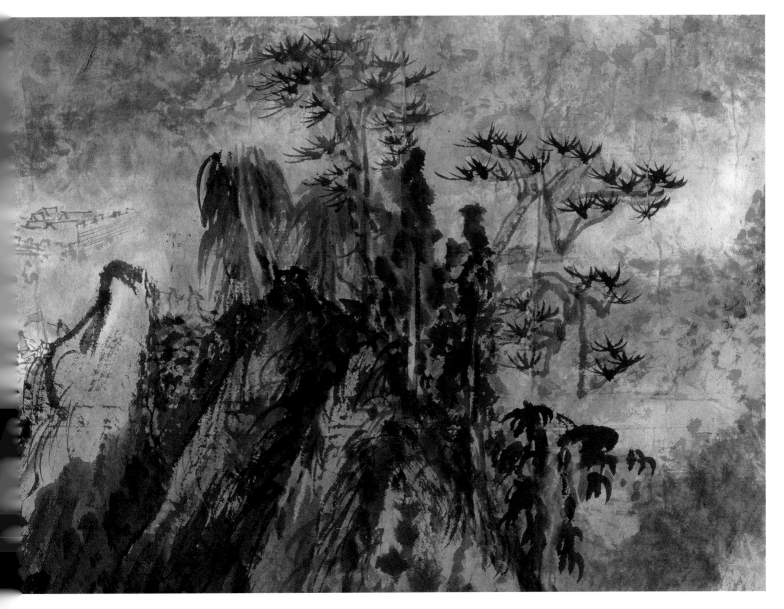

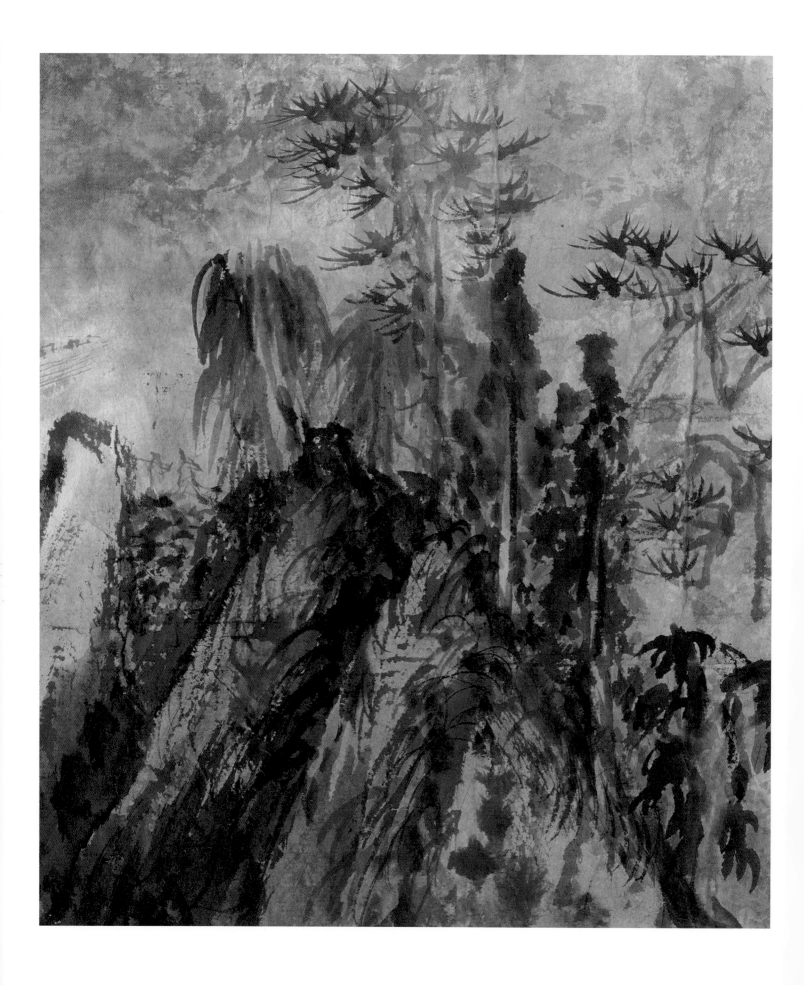

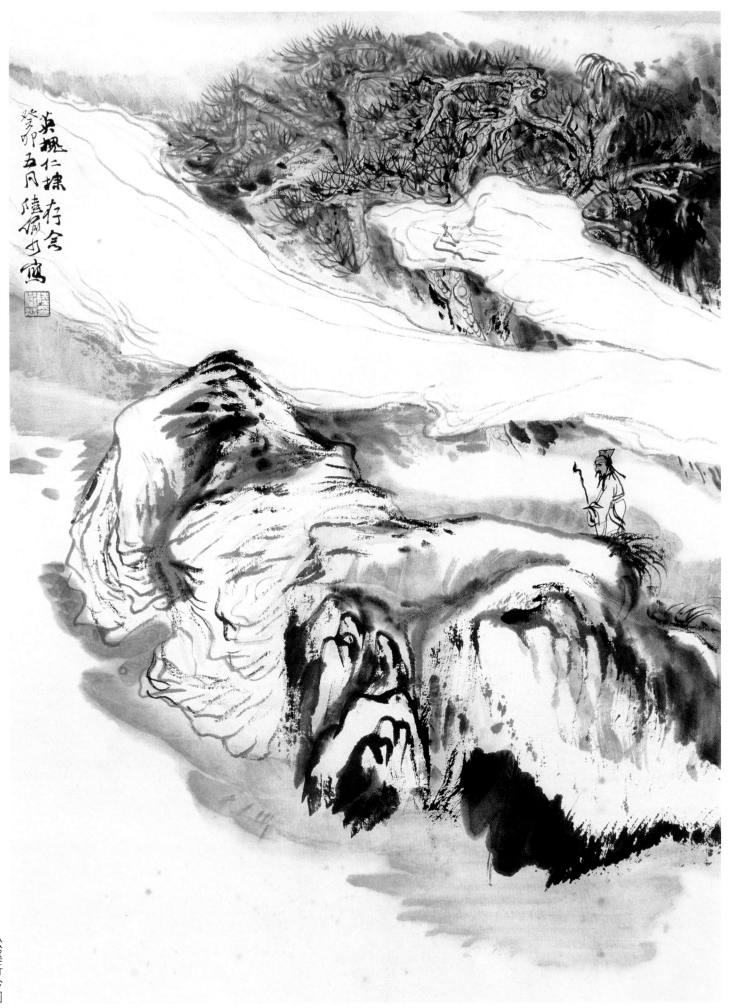

松溪行吟图

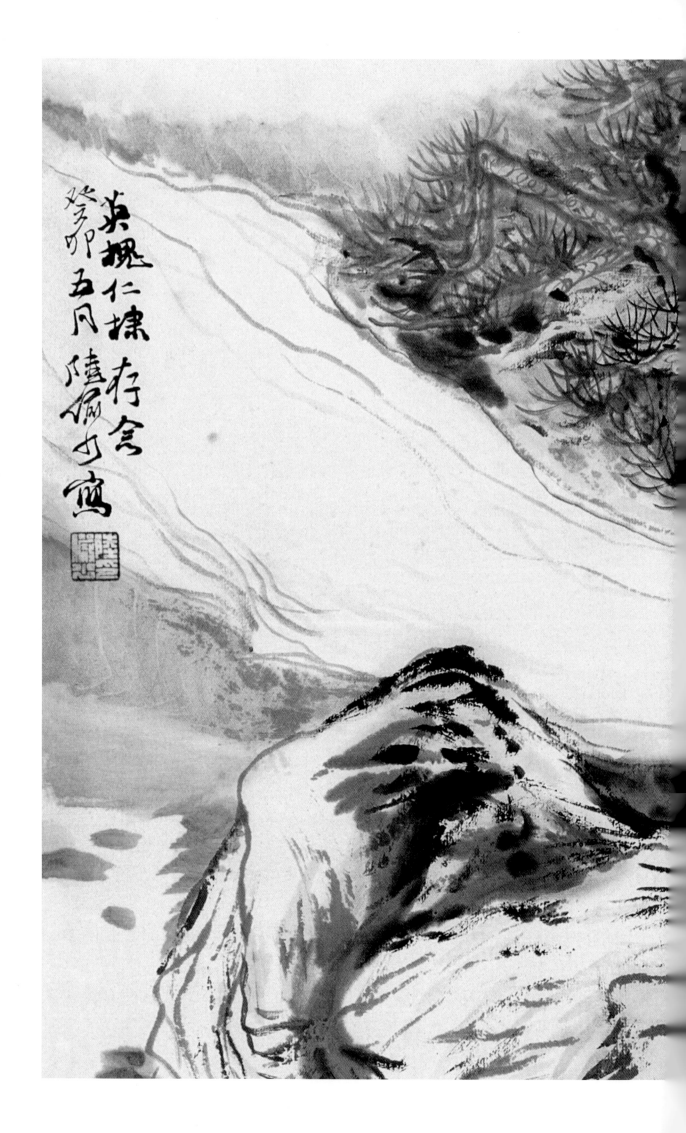

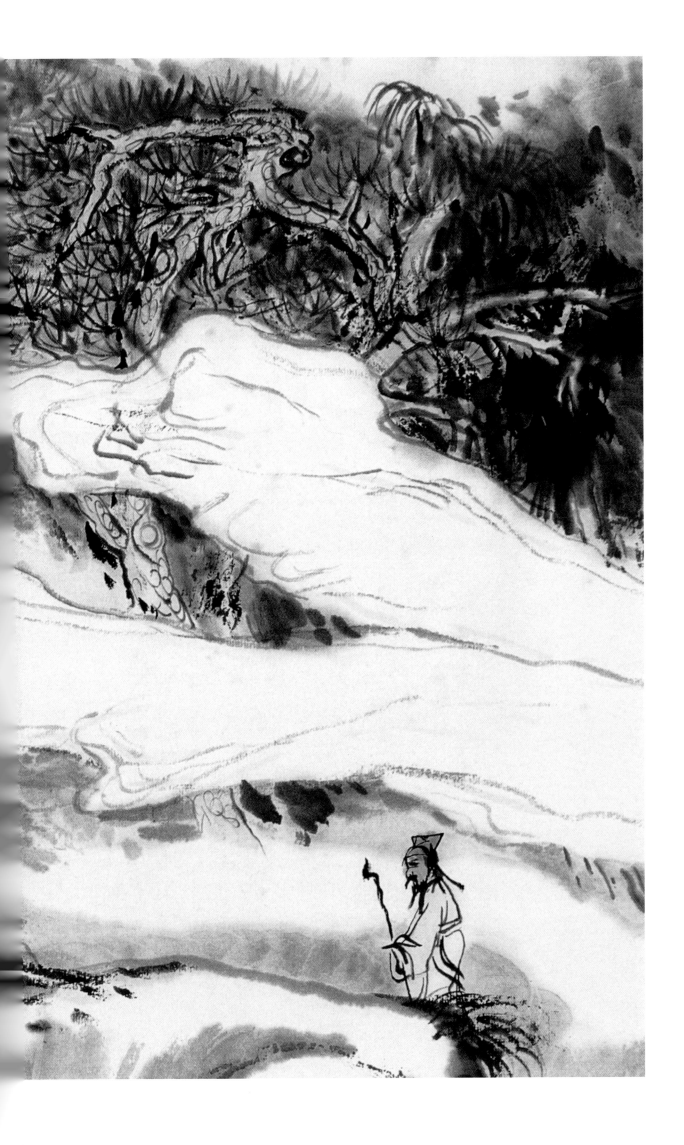

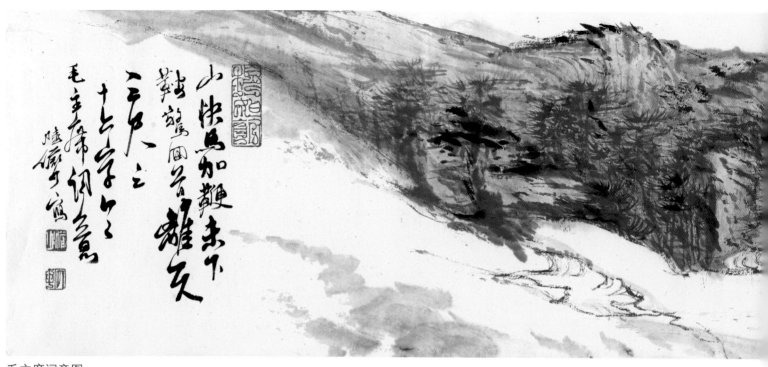

毛主席词意图

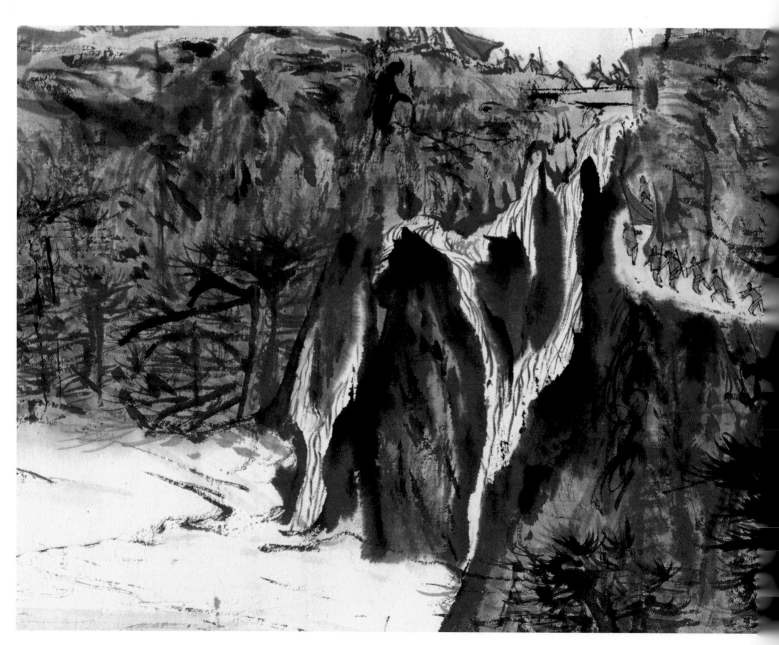

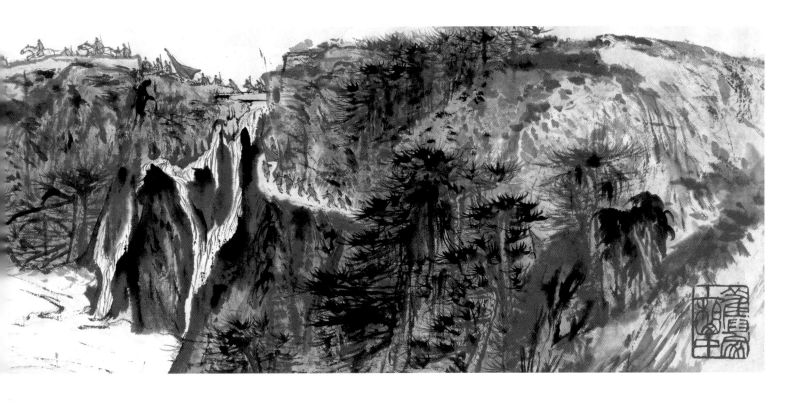

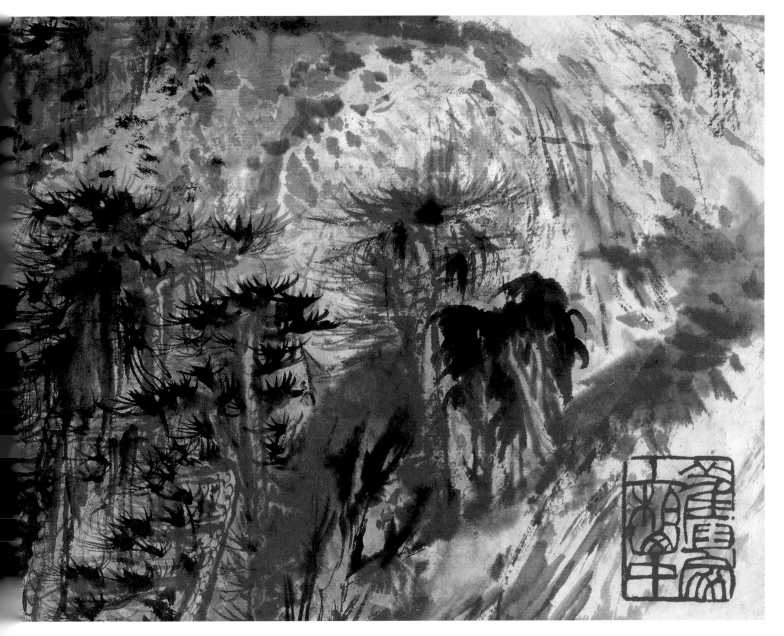

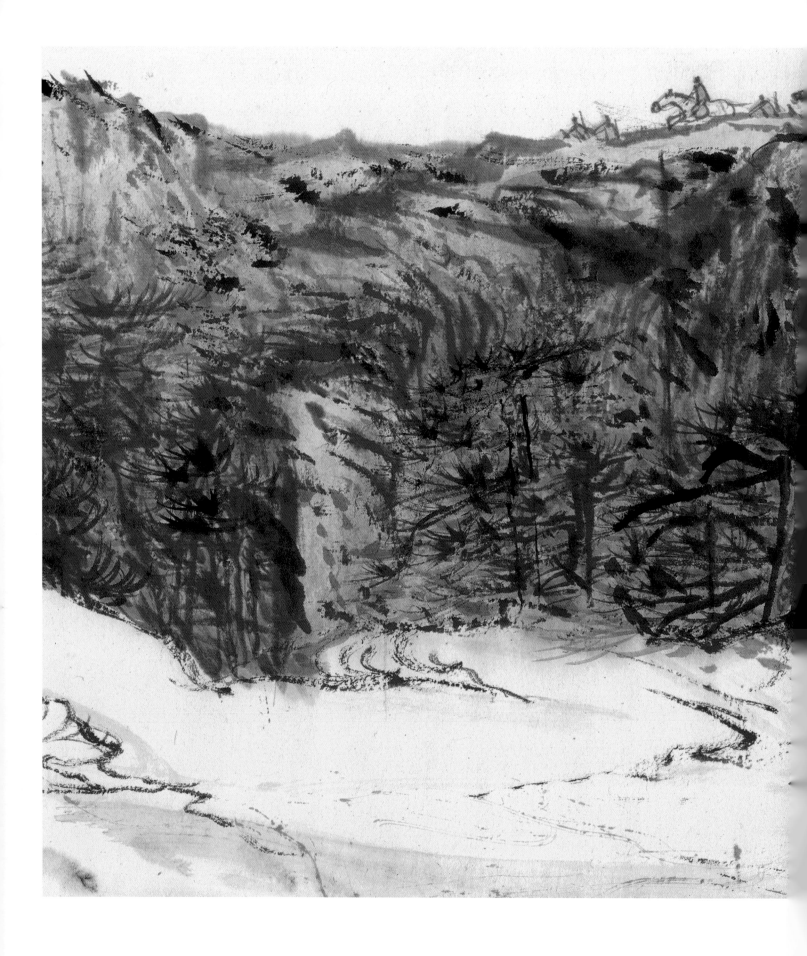

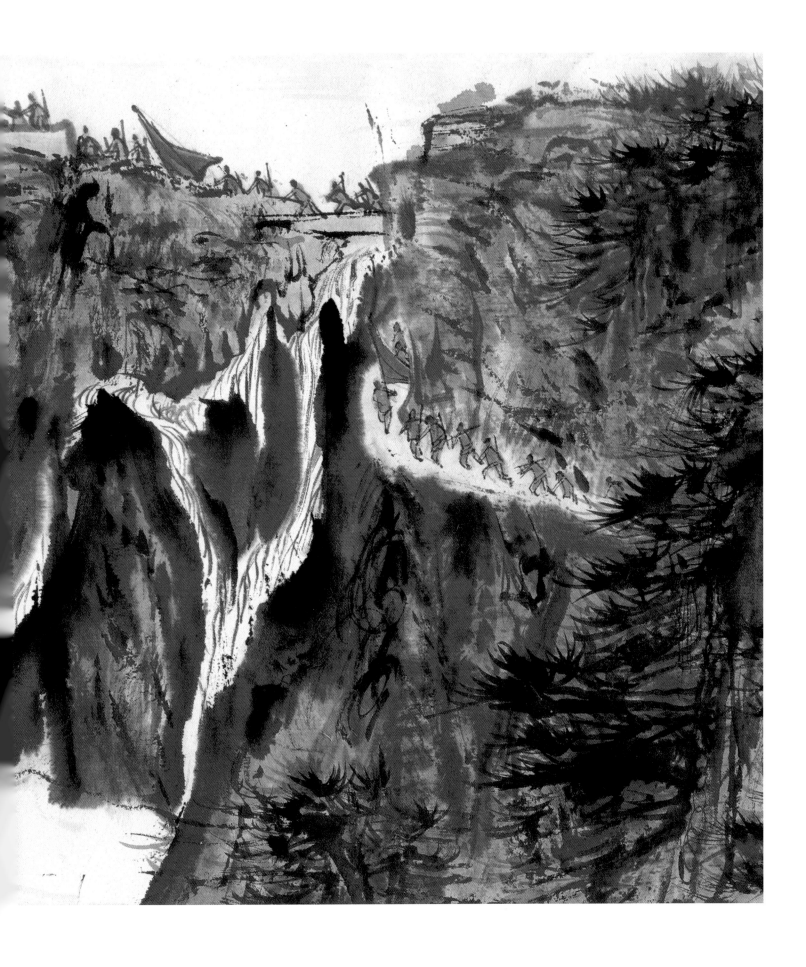

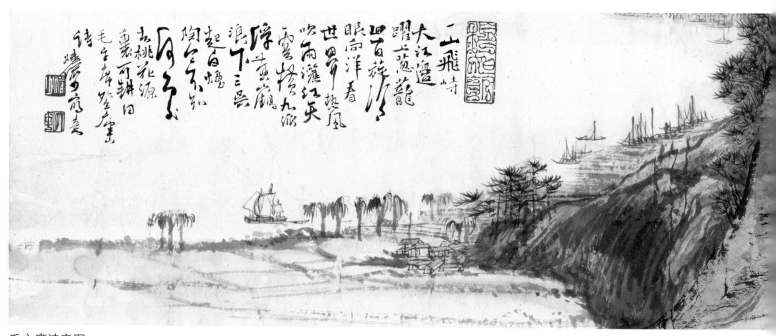

毛主席诗意图

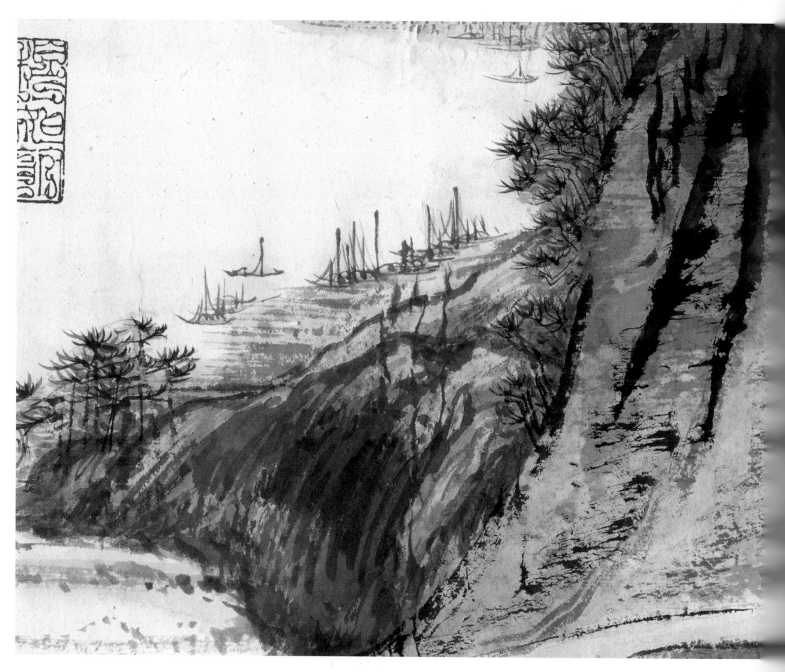

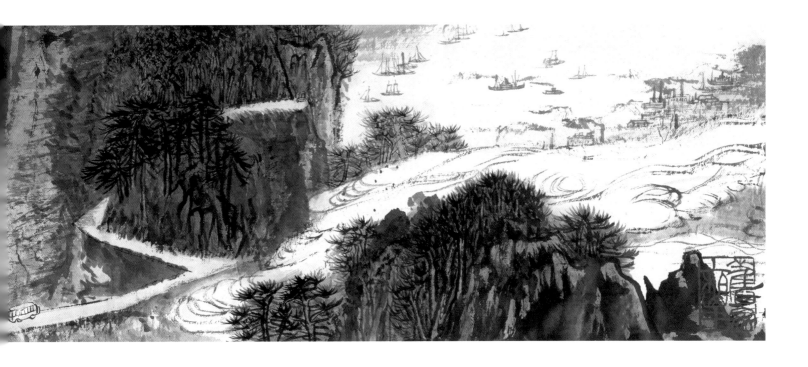

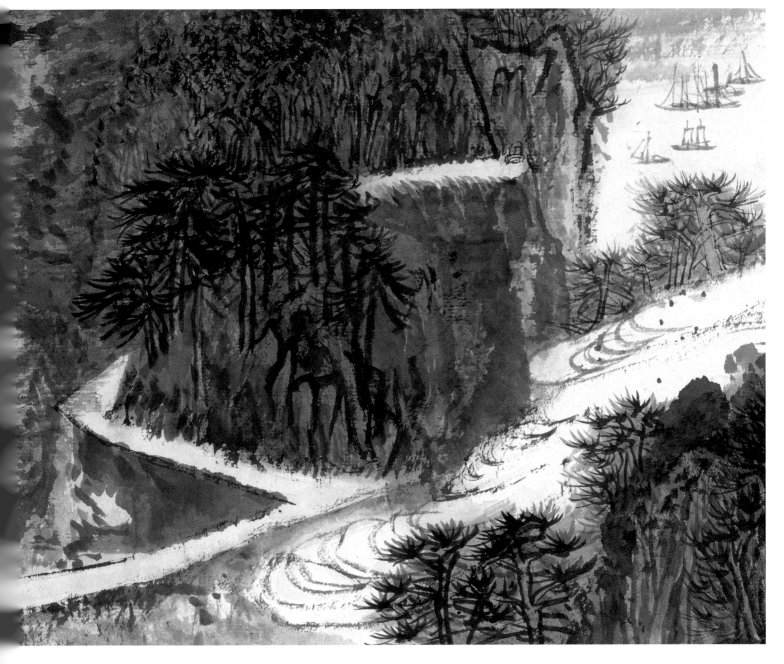

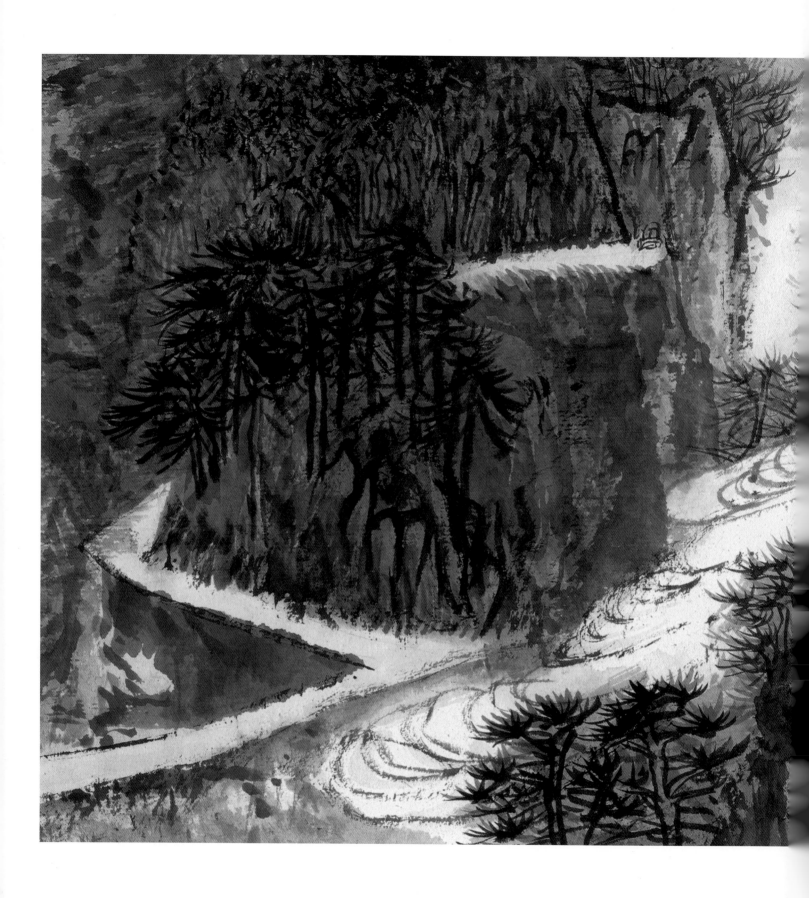

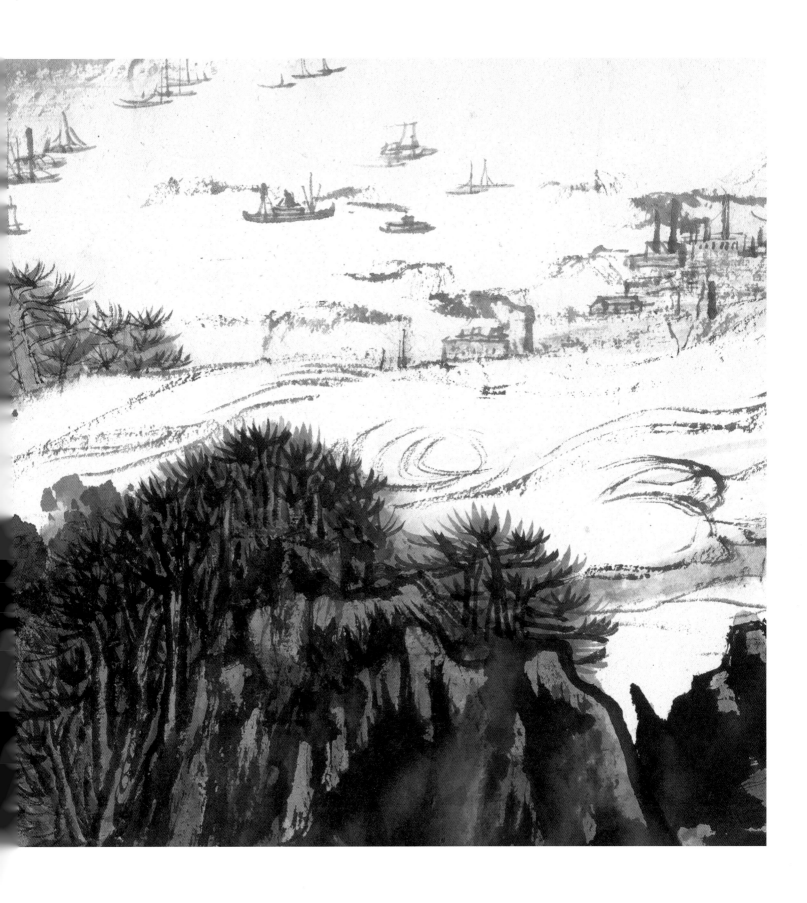

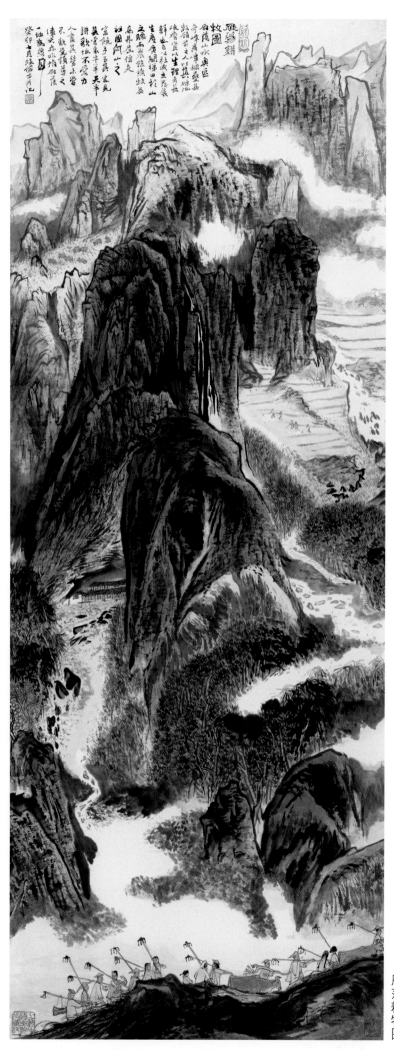

雁荡耕牧图

此图为陆俨少自雁荡山游览之后所作，故极具
生活气息。自山脚至山顶，景物摆布令人目不暇接，
山、树、水、云、路、田、人、牛、屋互相贯穿，尤
如一篇宏文，起承转合，历历分明。用笔用墨既融洽
又分明，各种线条、点子融为一体，皴笔不拘泥于传
统，将牛毛，披麻、斧劈各种皴法相融合，显示出极
深厚的传统功夫。

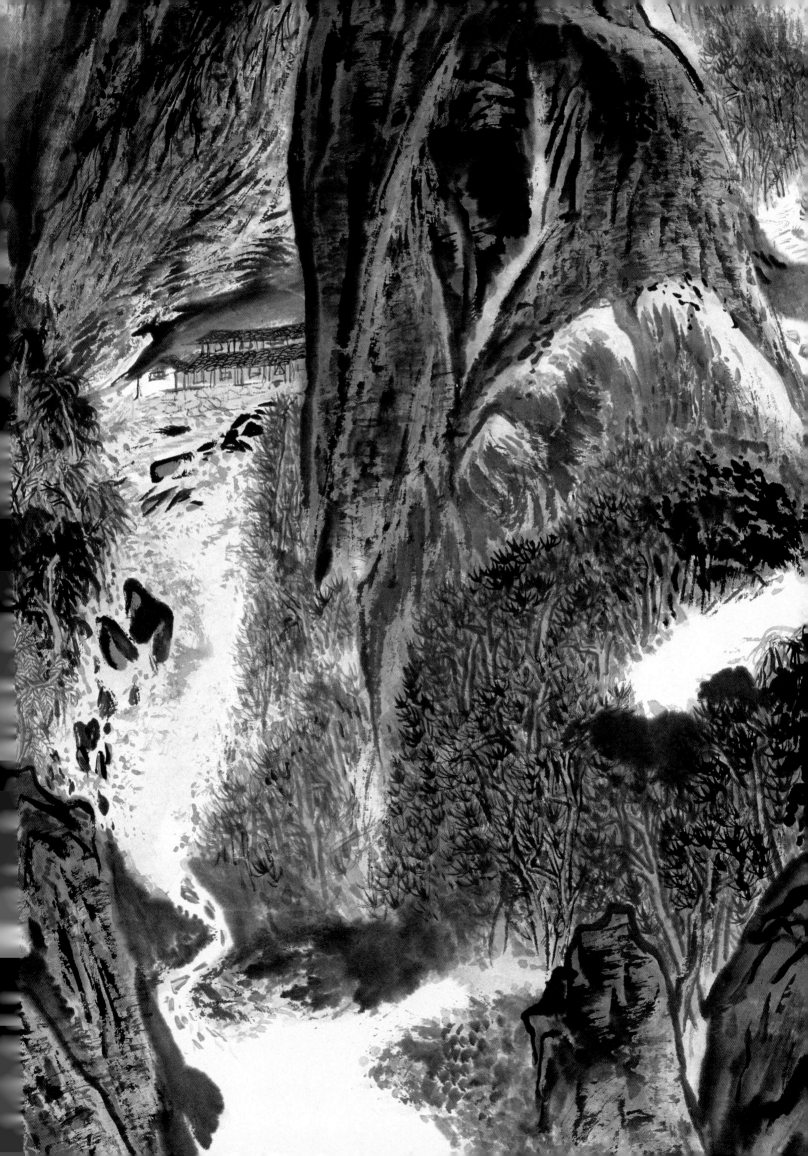

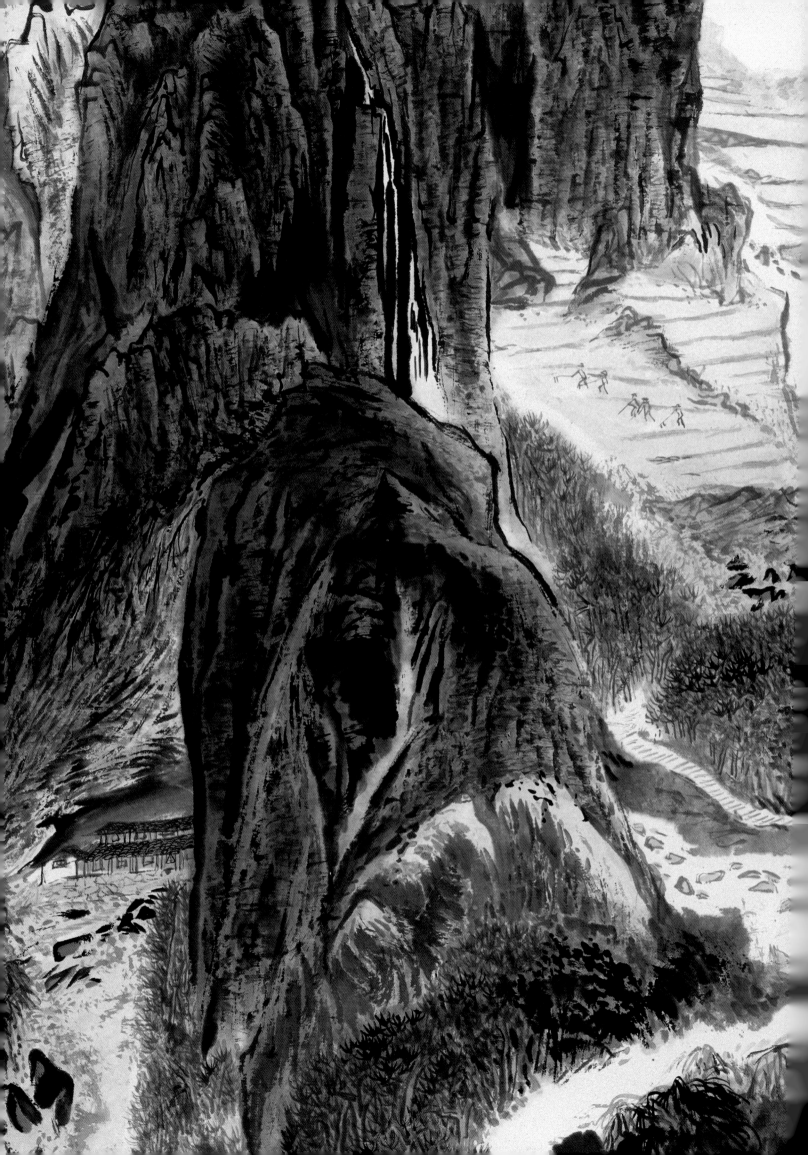

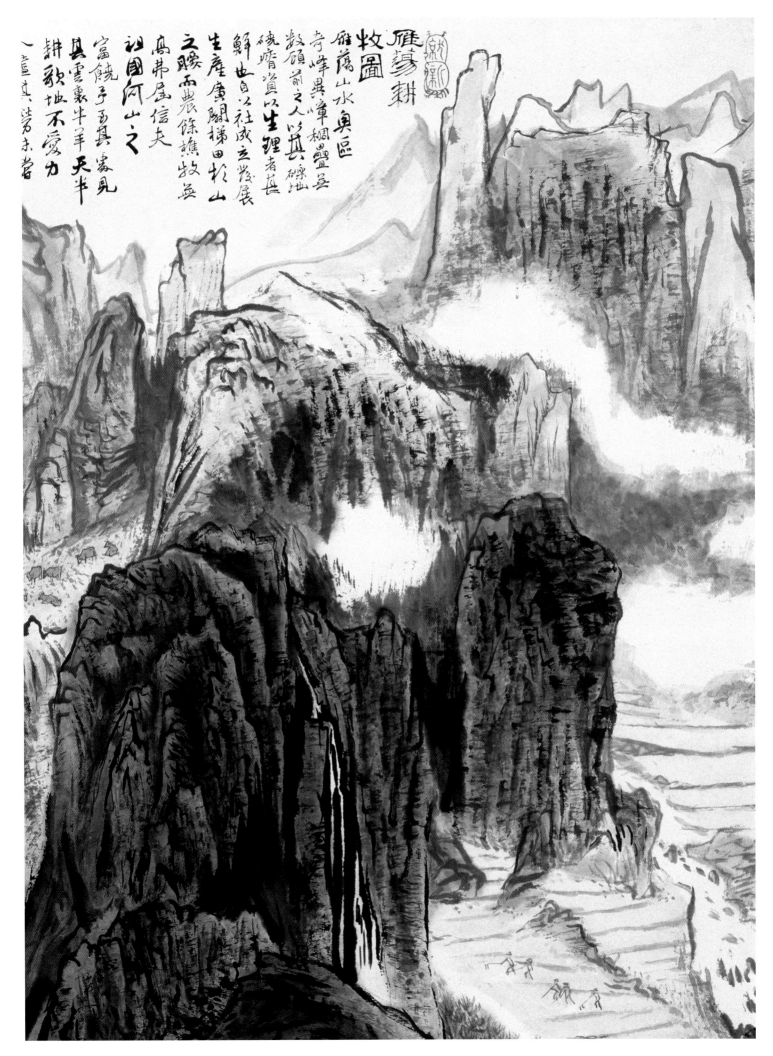

雁蕩耕牧圖

雁蕩山水奧區
奇峰異嶂棚疊嶺
數頃前之人以其磽地
磽瘠瘠道以生理者甚
鮮也自以社成立發展
生產廣關梯田於山
之腰兩農條樵牧無
高丼屋信夫
社圓向山之
富饒予丟其毒見
其雲裹牛羊天半
耕歌地不愛力
一廬其法乃末當

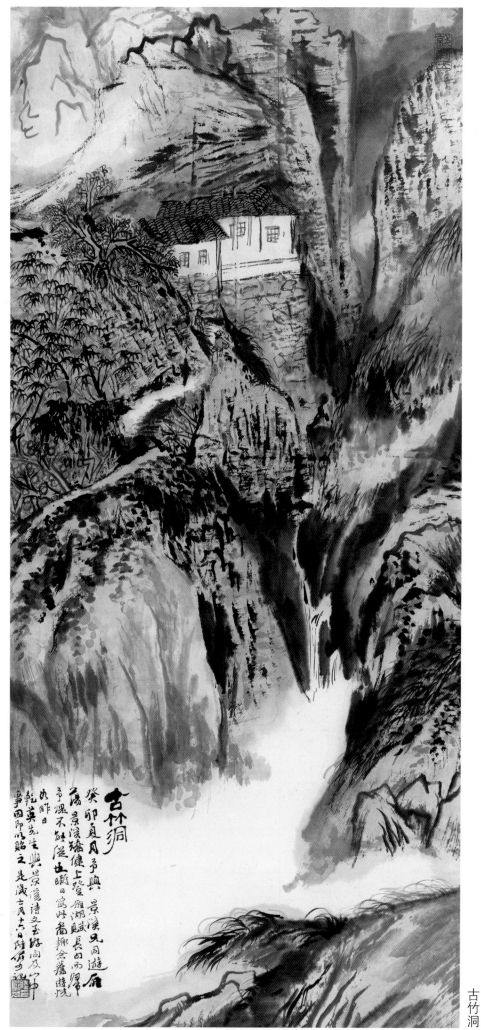

古竹洞

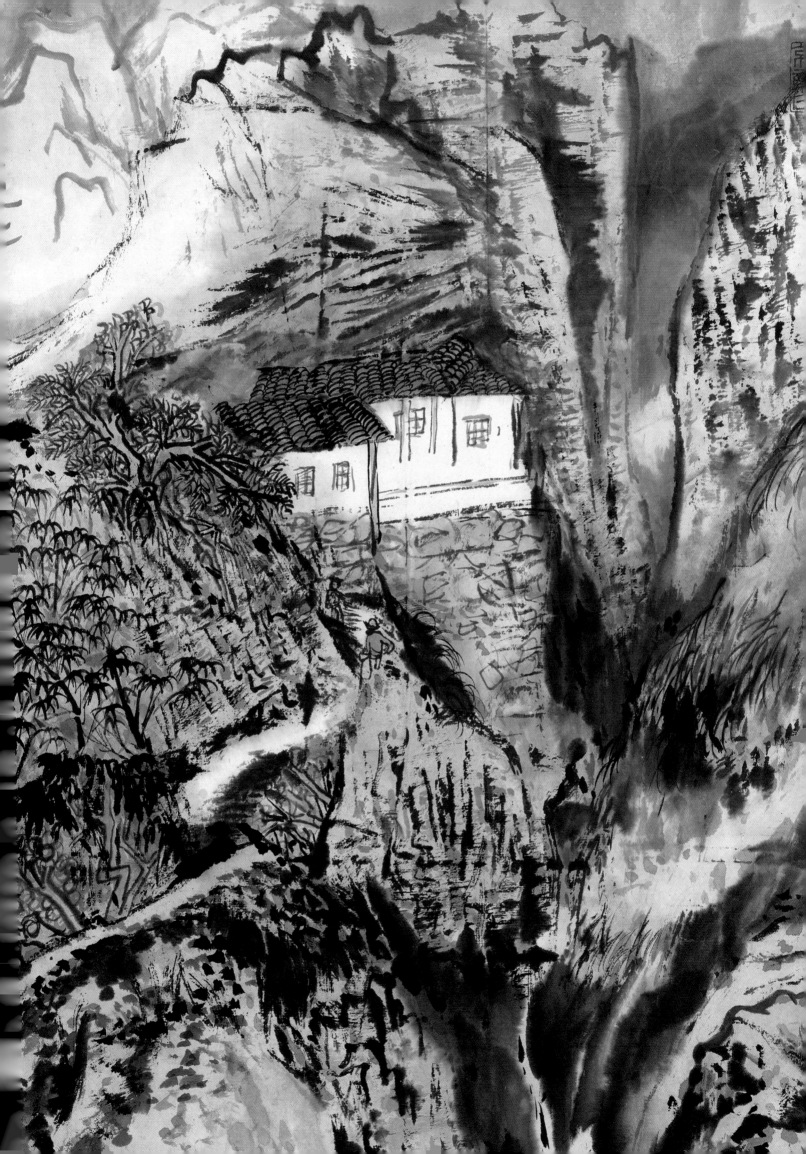

图书在版编目(CIP)数据

陆俨少山水/上海书画出版社编. ——上海:上海书画出
版社，2019.8
(朵云真赏苑·名画抉微)
ISBN 978-7-5479-2107-4
Ⅰ.①陆… Ⅱ.①上… Ⅲ.①山水画－国画技法Ⅳ.
①J212.26
中国版本图书馆CIP数据核字(2019)第142771号

朵云真赏苑·名画抉微

陆俨少山水

本社　编

责任编辑	苏　醒　朱孔芬
审　　读	陈家红
技术编辑	钱勤毅
设计总监	王　峥
封面设计	方燕燕

出版发行	上 海 世 纪 出 版 集 团 ⑥ 上海书画出版社
地址	上海市延安西路593号　200050
网址	www.ewen.co www.shshuhua.com
E-mail	shcpph@163.com
制版	上海文高文化发展有限公司
印刷	浙江海虹彩色印务有限公司
经销	各地新华书店
开本	635×965　1/8
印张	8
版次	2019年8月第1版　2019年8月第1次印刷
印数	0,001-3,300

书号	ISBN 978-7-5479-2107-4
定价	55.00元

若有印刷、装订质量问题，请与承印厂联系